阿油的動物溝通日記

動物心內話大公開!!

阿油◎著

前言：何謂動物溝通

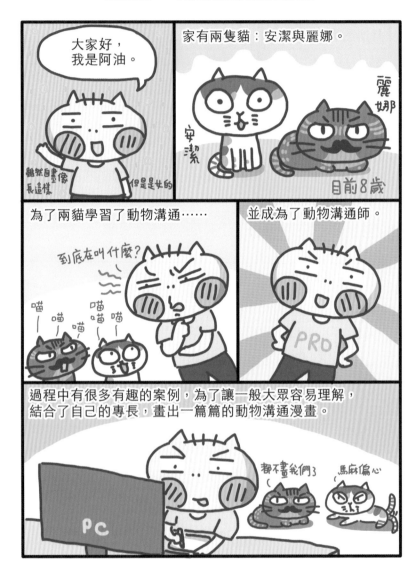

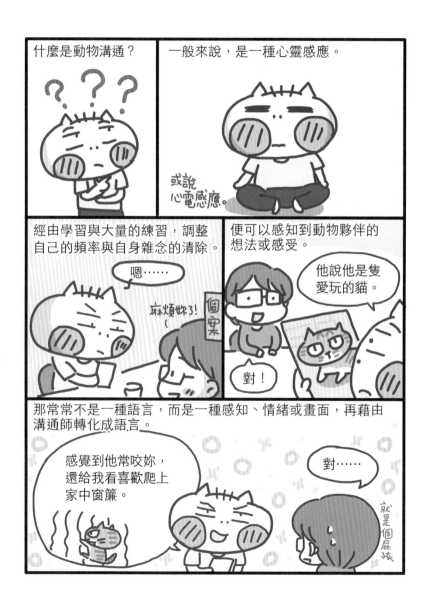

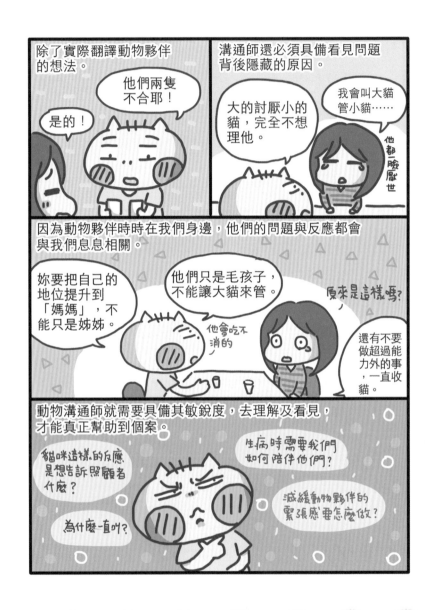

除了實際翻譯動物夥伴的想法。

他們兩隻不合耶！

是的！

溝通師還必須具備看見問題背後隱藏的原因。

大的討厭小的貓，完全不想理他。

我會叫大貓管小貓……

他都一臉厭世

因為動物夥伴時時在我們身邊，他們的問題與反應都會與我們息息相關。

妳要把自己的地位提升到「媽媽」，不能只是姊姊。

他會吃不消的

他們只是毛孩子，不能讓大貓來管。

原來是這樣嗎?

還有不要做超過能力外的事，一直收貓。

動物溝通師就需要具備其敏銳度，去理解及看見，才能真正幫助到個案。

貓咪這樣的反應是想告訴照顧者什麼？

為什麼一直叫？

生病時需要我們如何陪伴他們？

減緩動物夥伴的緊張感要怎麼做？

4

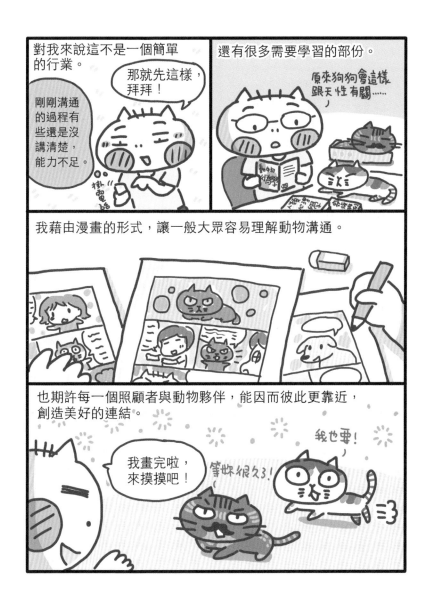

目錄

Chapter 05
狗狗的單純之心

Chapter 06
兔子、烏龜、刺蝟

Chapter 07
最後的日子
只想好好跟你在一起

Chapter 01

貓咪的暖心話語

看似冷漠的貓主子，
心裡藏的都是對你的關心和愛！

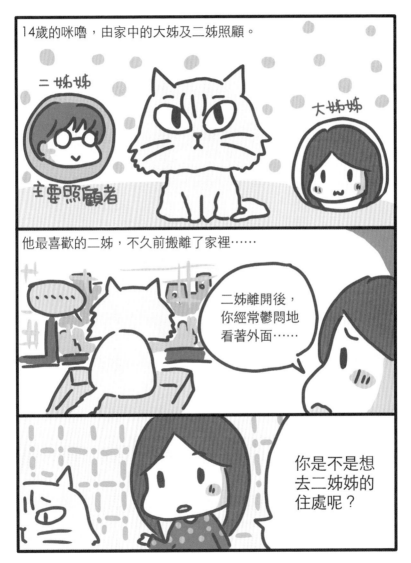

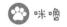

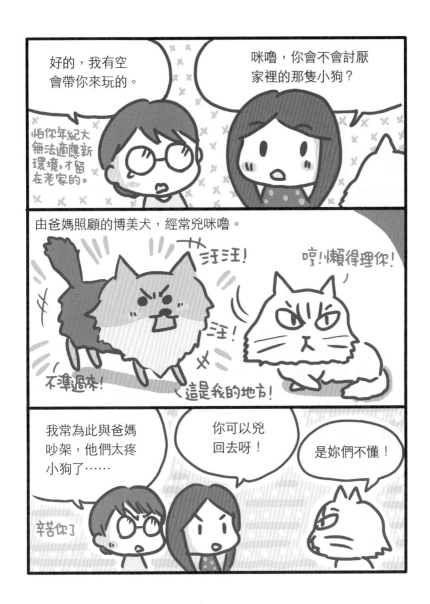

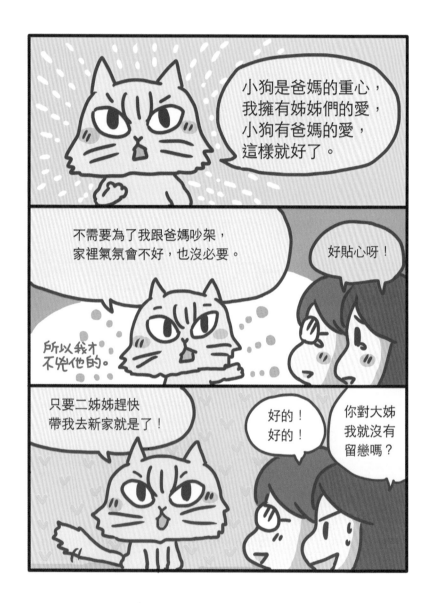

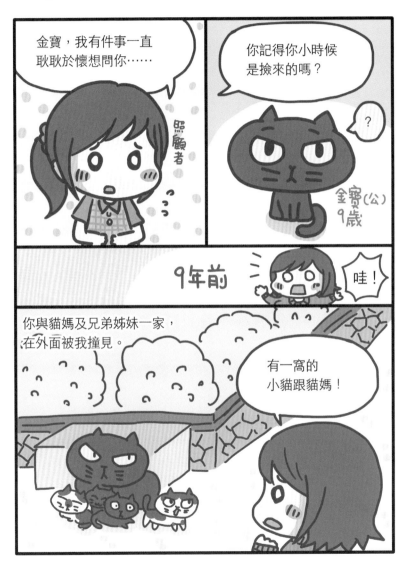

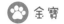

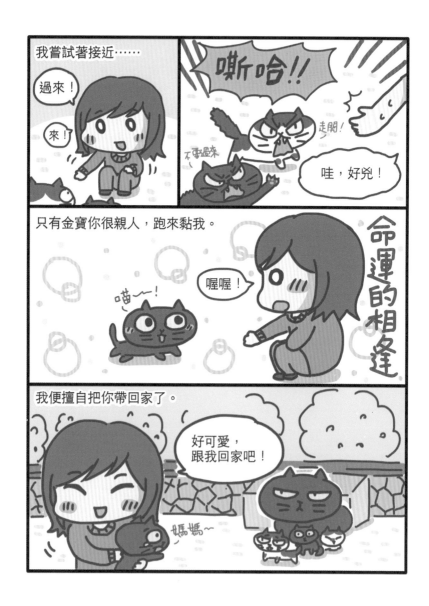

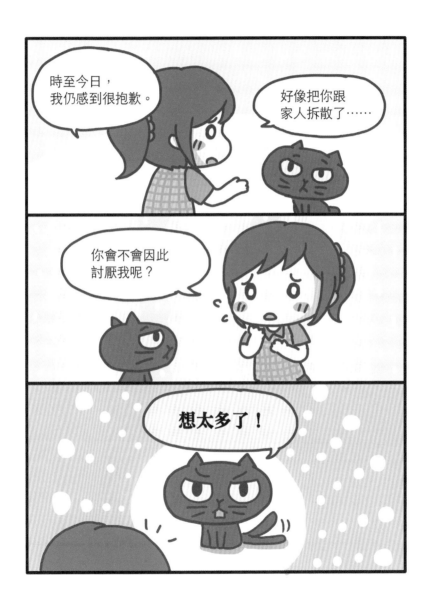

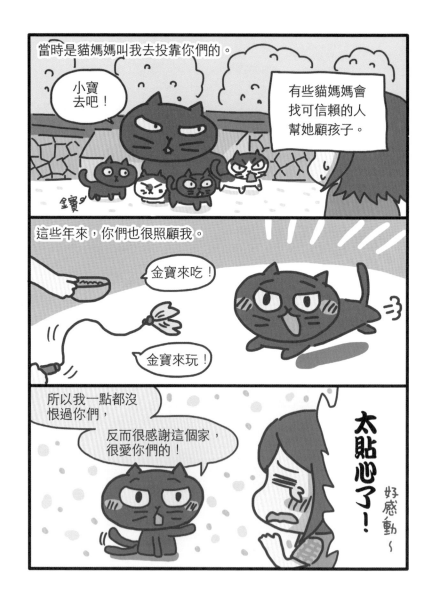

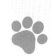

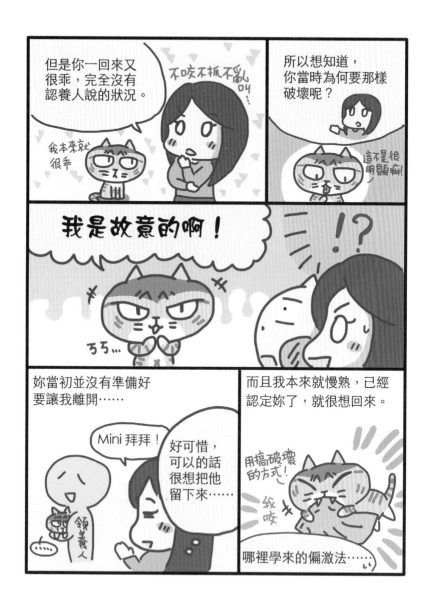

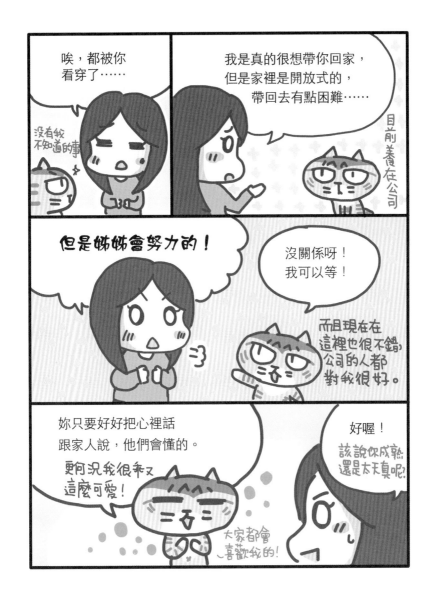

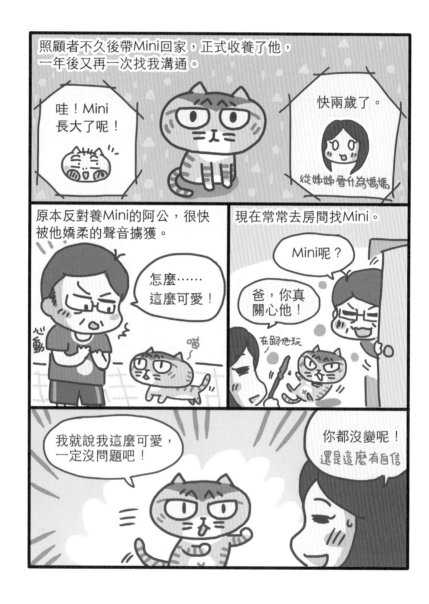

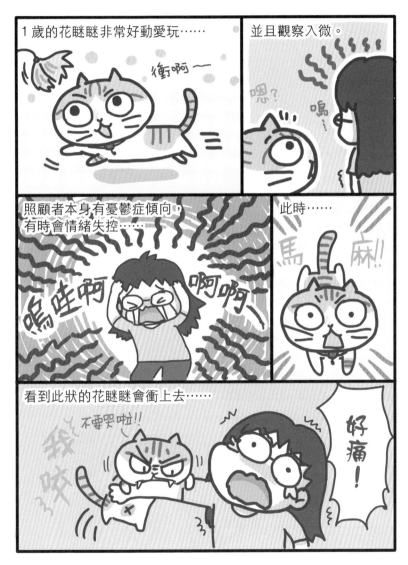

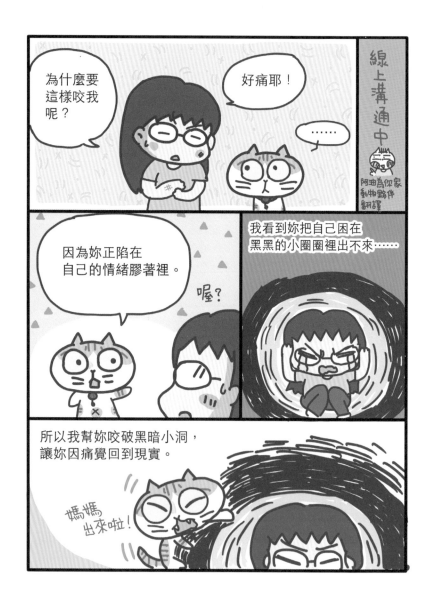

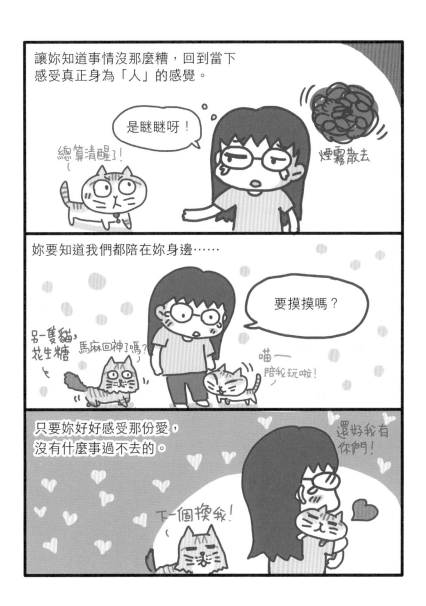

16歲的小牛，一連上線就話很多⋯⋯

我很鬼靈精怪，看似很乖卻愛搞破壞！

姊姊也拿我沒辦法，但依然愛我。

對⋯⋯他真的是這樣。

照顧者

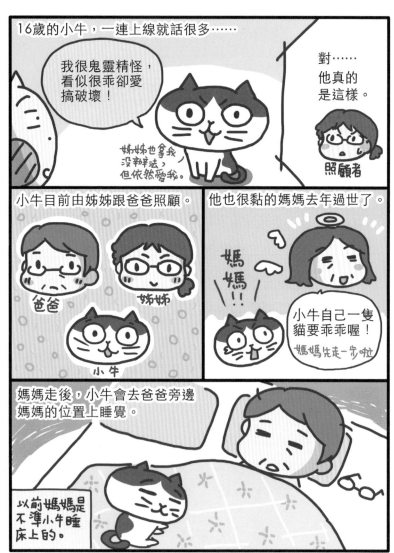

小牛目前由姊姊跟爸爸照顧。

爸爸

姊姊

小牛

他也很黏的媽媽去年過世了。

媽媽!!!

小牛自己一隻貓要乖乖喔！

媽媽先走一步啦

媽媽走後，小牛會去爸爸旁邊媽媽的位置上睡覺。

以前媽媽是不準小牛睡床上的。

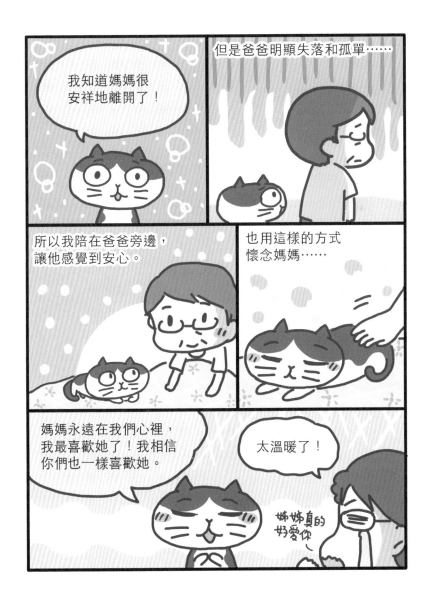

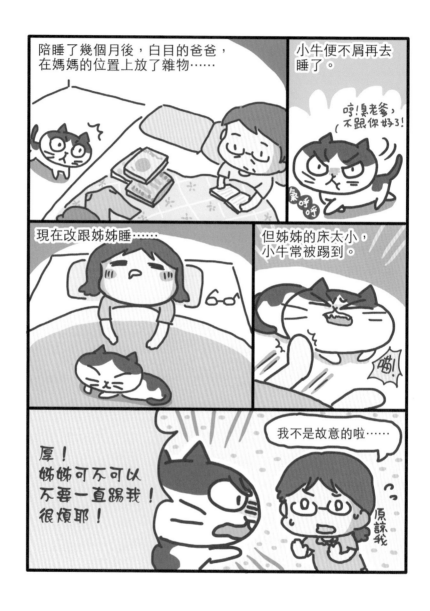

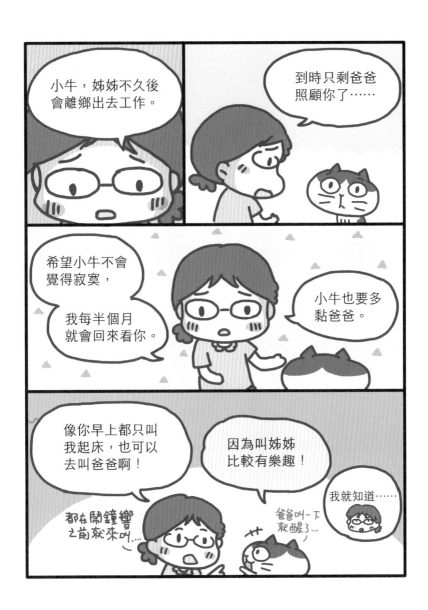

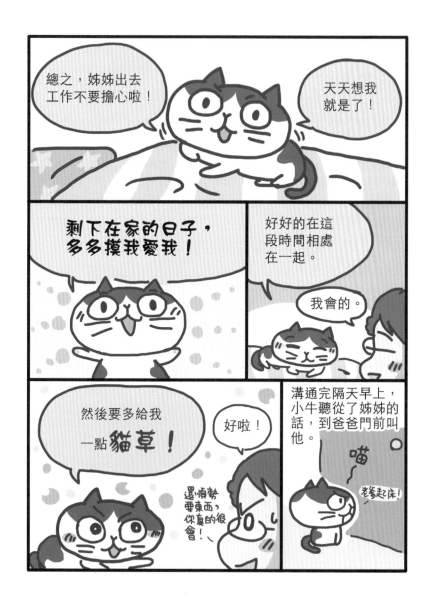

28

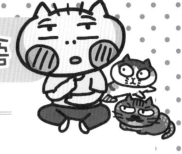

阿油的三言兩語

貓咪都在默默觀察

　　動物夥伴一整天都在人類家裡，他們比我們想像的來得觀察敏銳，特別是貓，因為貓本身就非常的敏感。

　　在做溝通的時候，貓咪也較會給予一些感覺或感受，他們敏銳的觀察力總會讓我跟照顧者嚇一跳。

　　有一隻貓曾經說，他覺得媽媽常常傷心、身體不好，所以經常叼小娃娃送媽媽，媽媽說她自己的確有些病況，以為貓咪送玩具來是想要陪他玩，沒想到背後是為媽媽著想，讓照顧者非常感動，也更決心要把自己的身體養好。

　　動物夥伴皆如小孩一般單純，我們如果也可以像他們觀察我們一般，多花點時間陪伴他們，便能與他們更加親近，也能更加的理解他們，心與心緊緊地和他們連繫在一起！

Chapter 02

貓咪內心的奇妙世界

毛孩們奇妙的想法，
其實反映的都是你的內心世界。

15歲的艾力，還像小貓般很有活力。

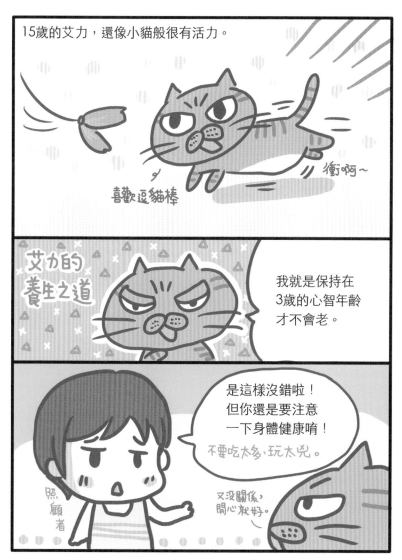

衝啊～

喜歡逗貓棒

艾力的
養生之道

我就是保持在
3歲的心智年齡
才不會老。

是這樣沒錯啦！
但你還是要注意
一下身體健康唷！

不要吃太多、玩太兇。

照顧者

又沒關係，
開心就好。

31

艾力

32

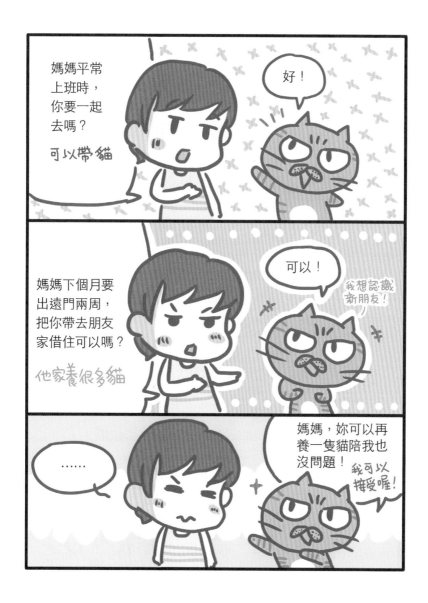

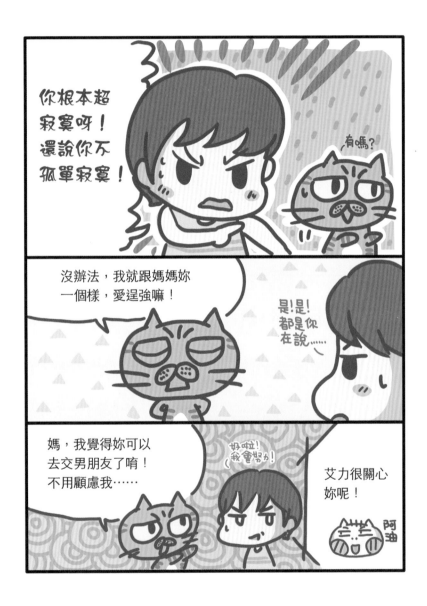

艾力

34

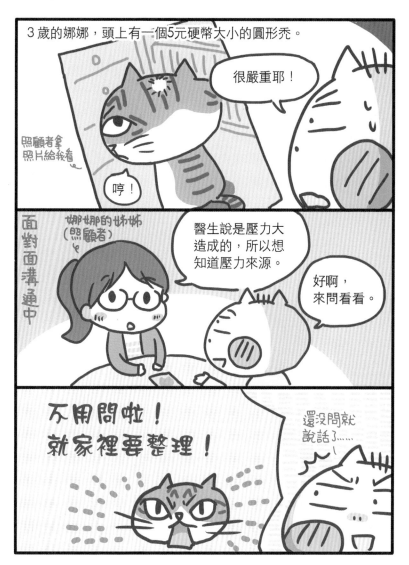

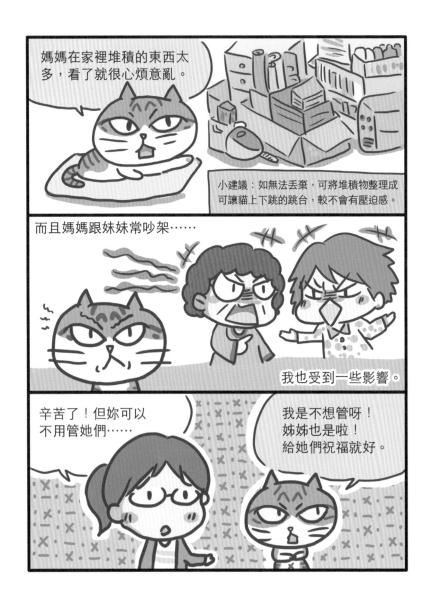

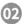

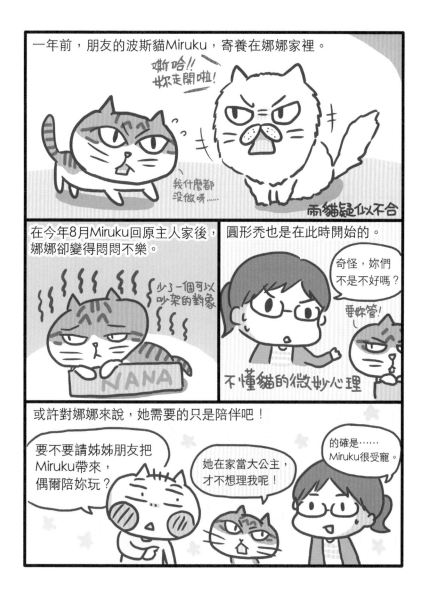

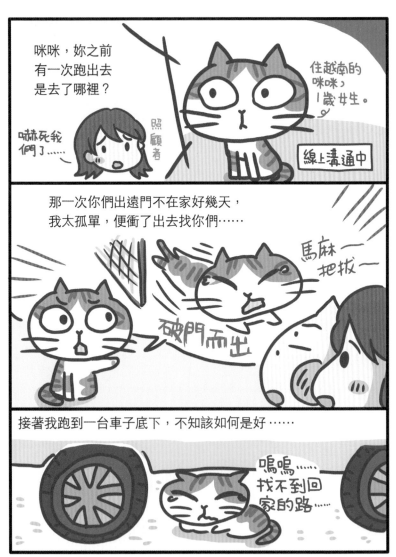

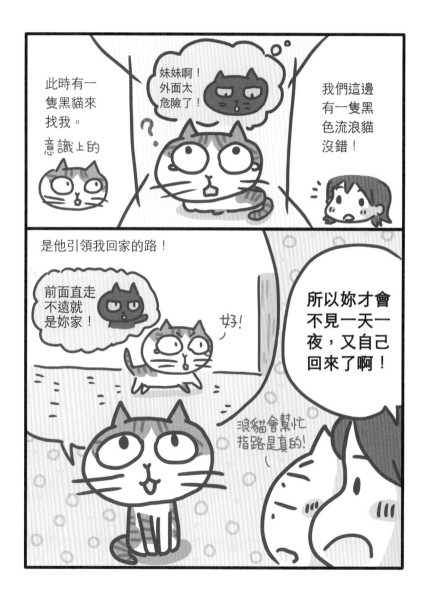

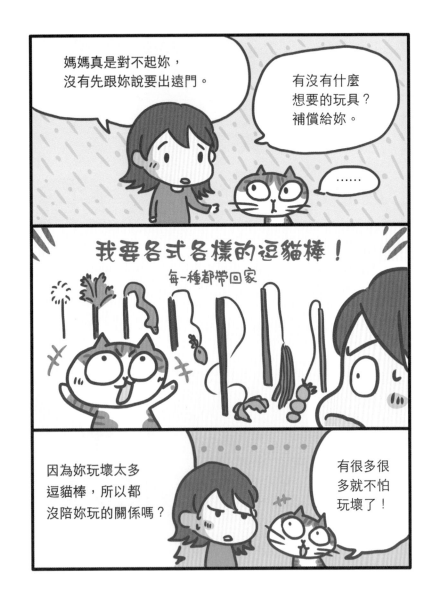

40

毛毛的照顧者，因在國外生活，一年才回來看他兩次。
（平常由阿嬤照顧）

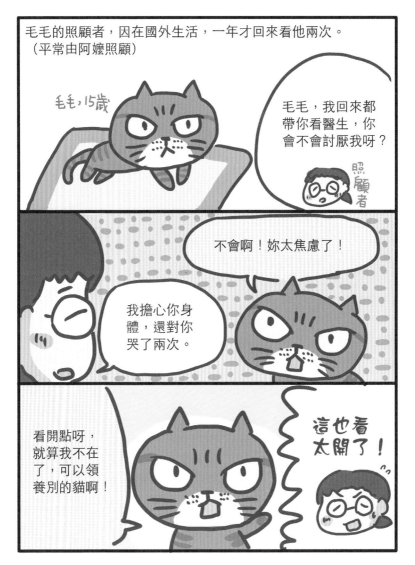

毛毛，15歲

毛毛，我回來都帶你看醫生，你會不會討厭我呀？

照顧者

不會啊！妳太焦慮了！

我擔心你身體，還對你哭了兩次。

看開點呀，就算我不在了，可以領養別的貓啊！

這也看太開了！

41

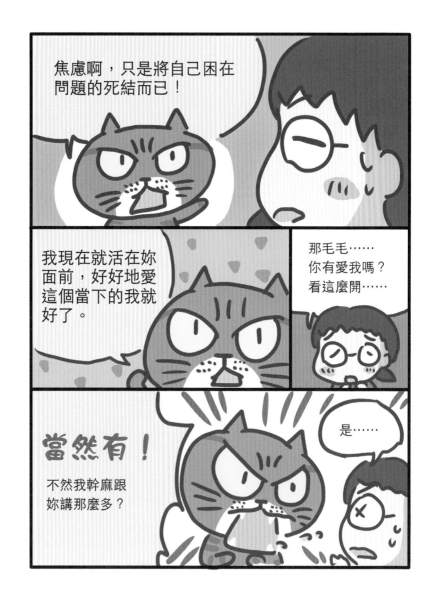

我也想盡量讓你在家舒適⋯⋯

我很舒適呀！

暖暖的陽光，軟軟的沙發，以及大片的植物都讓我感到很舒服。

＊媽媽在陽台種很多花草。

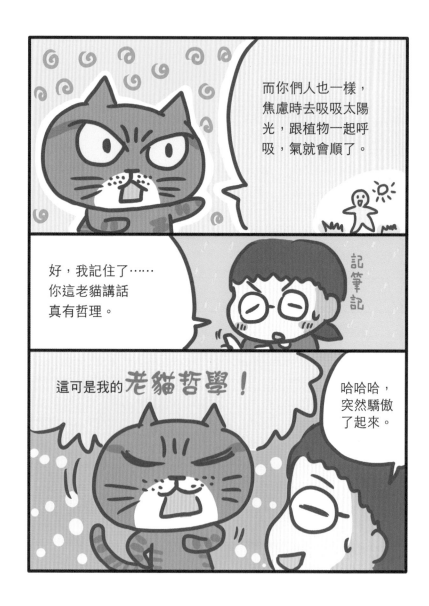

嚕瑪，乖巧安靜，常在家裡角落待著，幾乎不吵不鬧。

6歲女生

住在花蓮的友人海蒂家的貓。

幾年前，她陪伴在車禍逝世的貓朋友旁邊一個禮拜……

自己也車禍受傷

妳來我家養傷吧！

海蒂

本來海蒂打算幫嚕瑪療養後，放她自由，但嚕瑪自願留了下來。

籠子打開了也不走。

妳要待在這嗎？這裡貓很多喔！

5貓1狗另外頭餵的浪貓

45

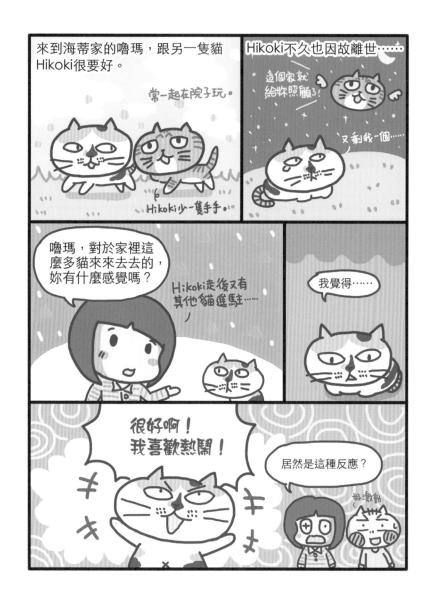

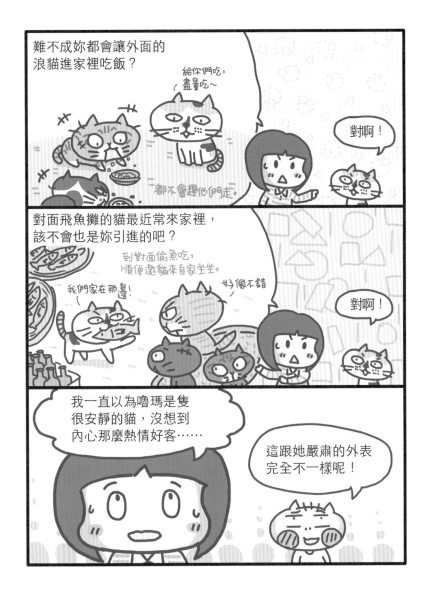

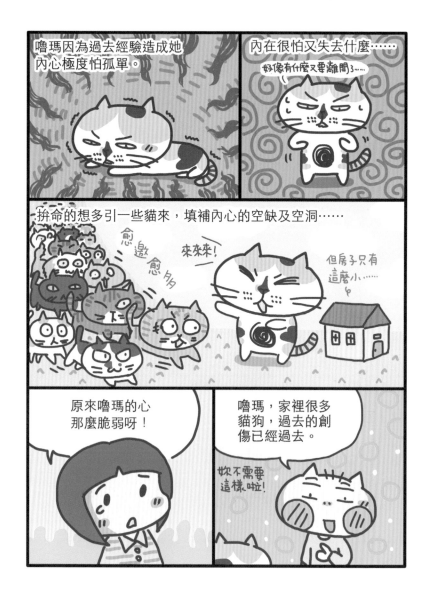

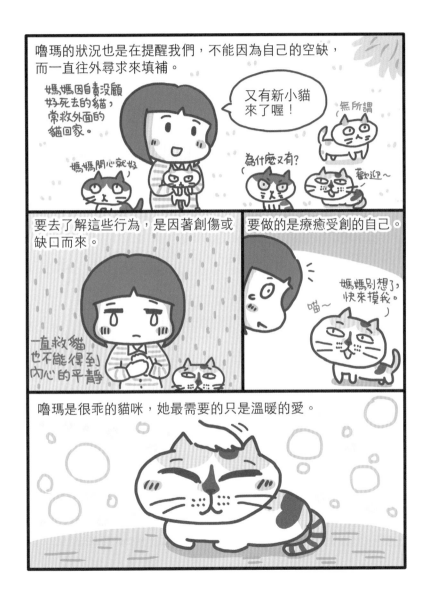

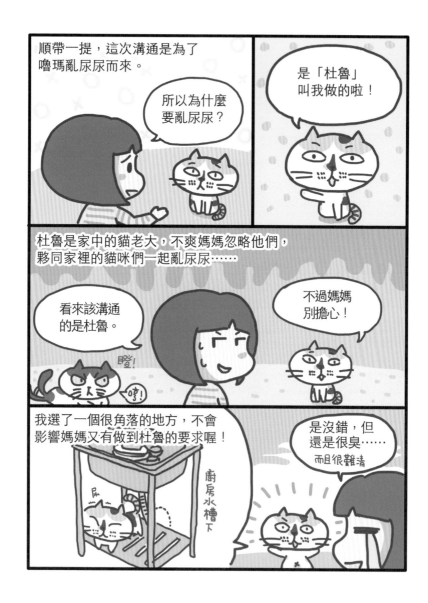

阿油的三言兩語

 動物夥伴如同孩子，也是我們的鏡子

　　有些貓咪講話犀利，有些貓咪則樂天知命。

　　我發覺到，當他們隨著年紀增長，並且跟照顧者在一起的時間愈久，很多的行為模式會愈來愈像照顧者。

　　有的時候貓咪會用激烈的表現來取得照顧者的關注，這便是要照顧者記得好好停下來觀照他們，也是在觀照自己。我們可以藉由觀察他們的模式來了解到自己是否也是如此，動物夥伴因為整天都在家裡，所以更是被家人影響著。

　　本章的艾力，兩年後又找我溝通一次，17歲的他依然如小孩般有活力，像幼兒般非常需要媽媽關注，求助於媽媽的關愛，只要媽媽跟朋友一下下沒摸他或注意他，艾力便會抱怨地一直叫，像是媽媽必須要無時無刻把他抱在身上一樣。

　　艾力便是在反映媽媽，她也需要讓自己這樣被關注的一面顯現出來，需要朋友或家人的關心時，要記得去訴說跟求助，就如艾力一樣，不要太勉強自己，偶爾也能任性一下。艾力的行為，是在幫媽媽展現內心的需求。

貓咪間的愛恨情仇

當貓咪與貓咪相遇，
會選擇互相陪伴還是爭風吃醋呢？

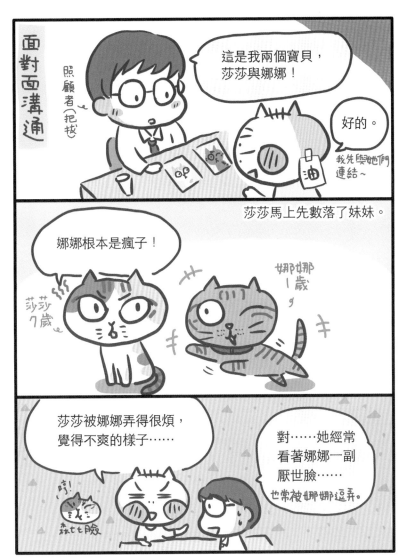

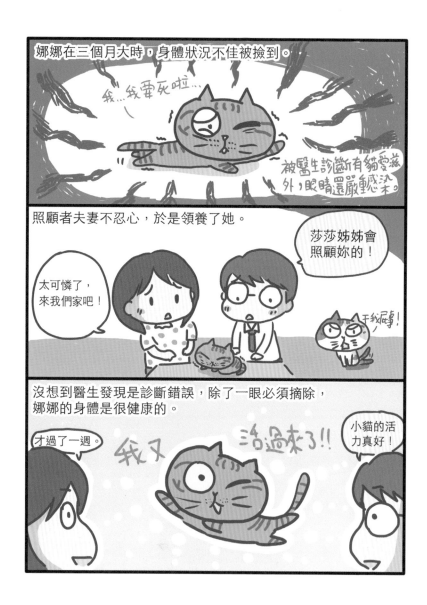

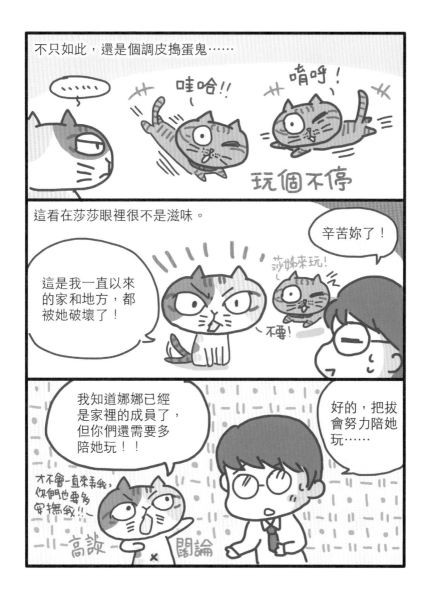

不只如此，還是個調皮搗蛋鬼……

哇哈!!

唷呼!

……

玩個不停

這看在莎莎眼裡很不是滋味。

辛苦妳了!

這是我一直以來的家和地方，都被她破壞了!

莎姊來玩!

不要!

我知道娜娜已經是家裡的成員了，但你們還需要多陪她玩!!

好的，把拔會努力陪她玩……

才不會一直來弄我，你們也要多安撫我!!

高談闊論

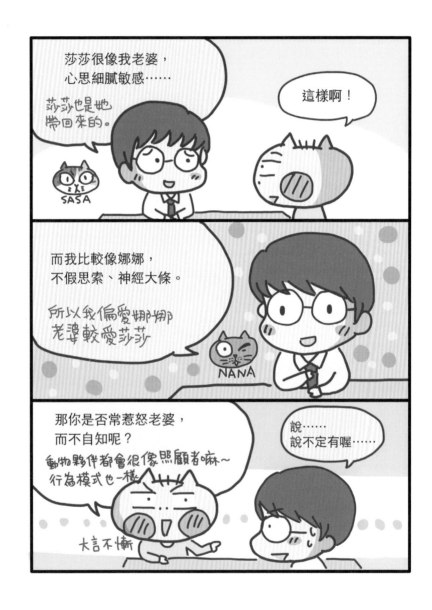

第二次來溝通的醬醬，最近多了六個月大的妹妹。

妹妹通通
6個月

哥哥醬醬
4歲

第一次溝通時，醬醬曾說……

我想要當大哥，有個貓妹妹可以照顧。

最好是花！

照顧者

不久，照顧者被天真無邪的妹妹所吸引，而領養回家。

幾乎純白的小貓。

三個月大
領養

醬醬，妹妹來到現在三個月，你還喜歡她嗎？

哎……

他一臉吃醋無奈的樣子……

阿油線上溝通中

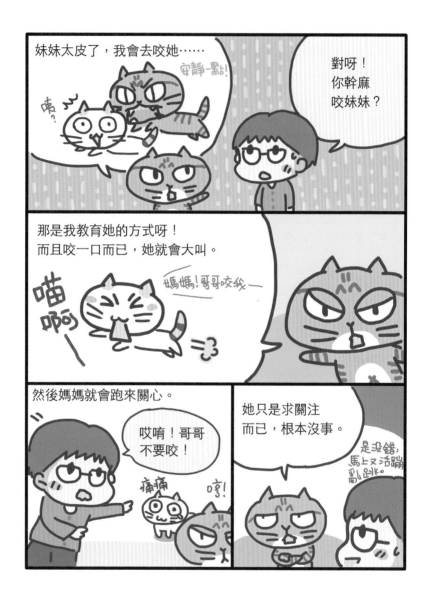

58

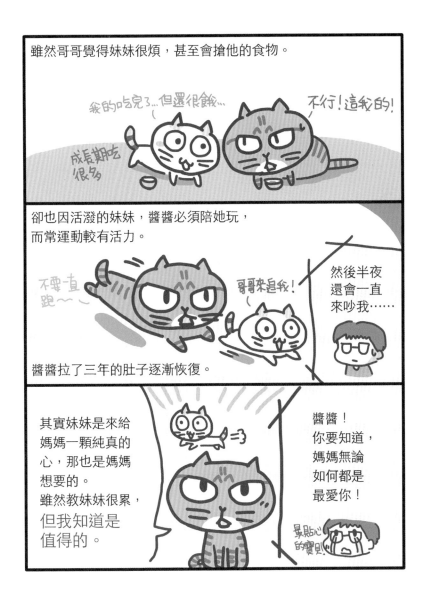

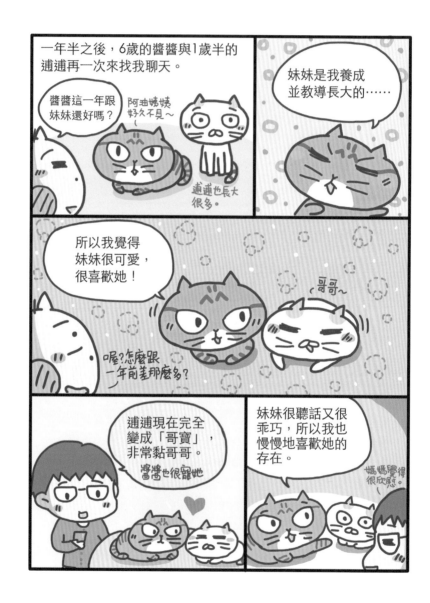

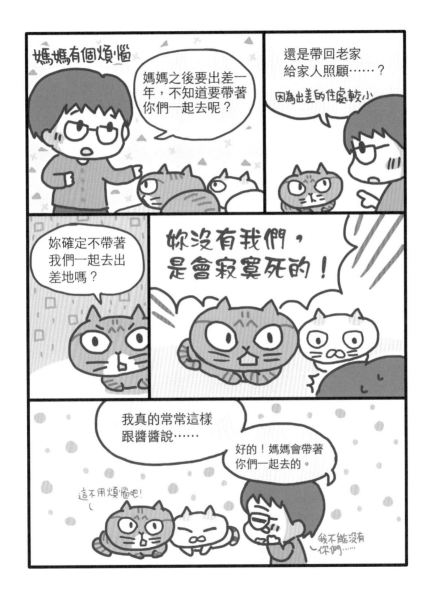

玳寶與可可

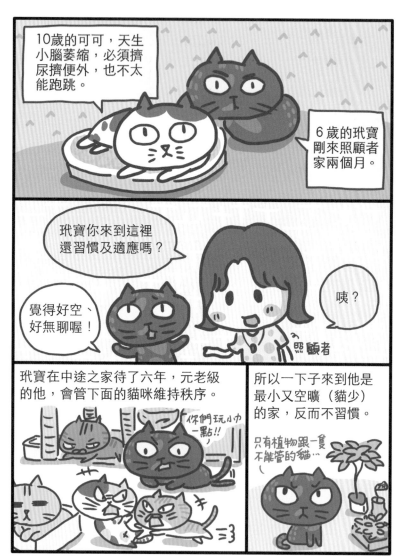

10歲的可可，天生小腦萎縮，必須擠尿擠便外，也不太能跑跳。

6歲的玳寶剛來照顧者家兩個月。

玳寶你來到這裡還習慣及適應嗎？

覺得好空、好無聊喔！

咦？

入照顧者

玳寶在中途之家待了六年，元老級的他，會管下面的貓咪維持秩序。

你們玩小力一點!!

所以一下子來到他是最小又空曠（貓少）的家，反而不習慣。

只有植物跟一隻不能管的貓…

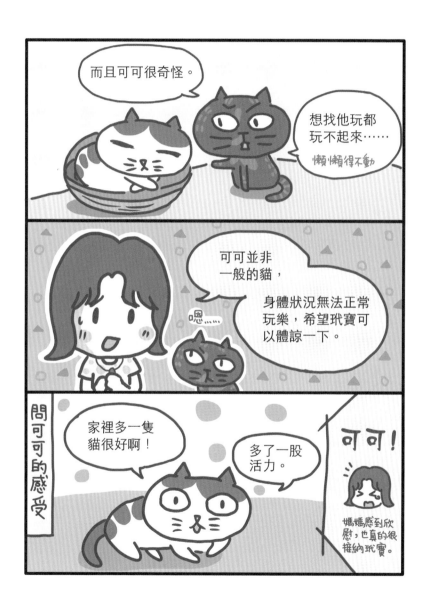

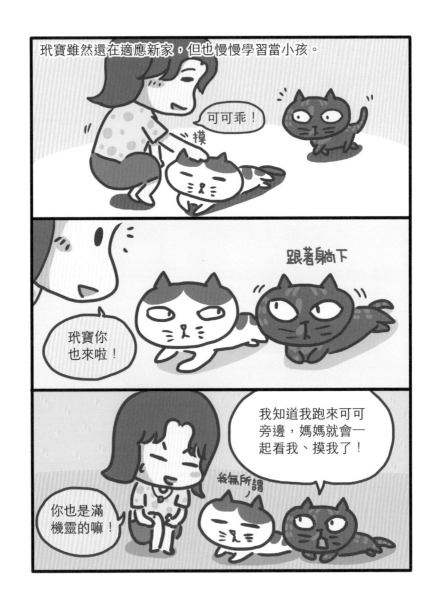

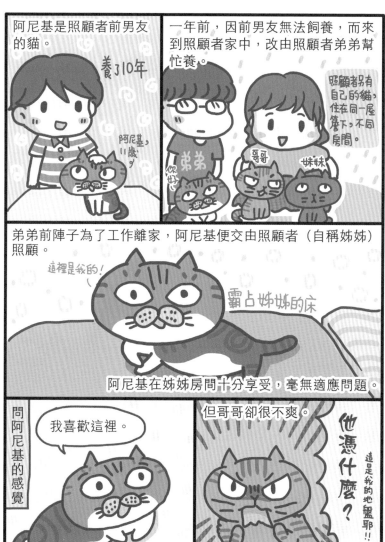

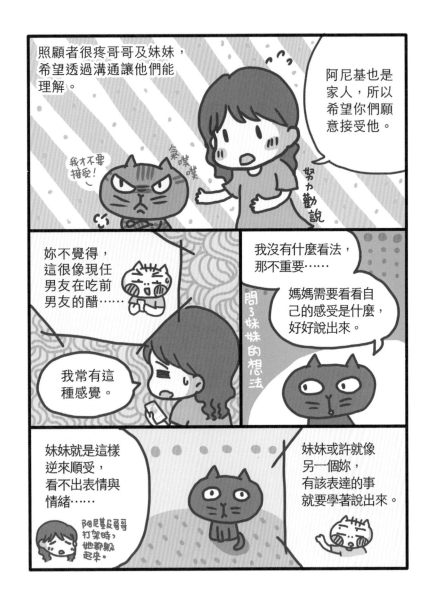

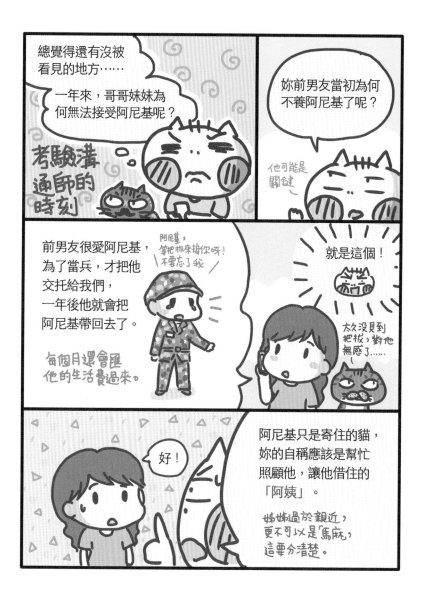

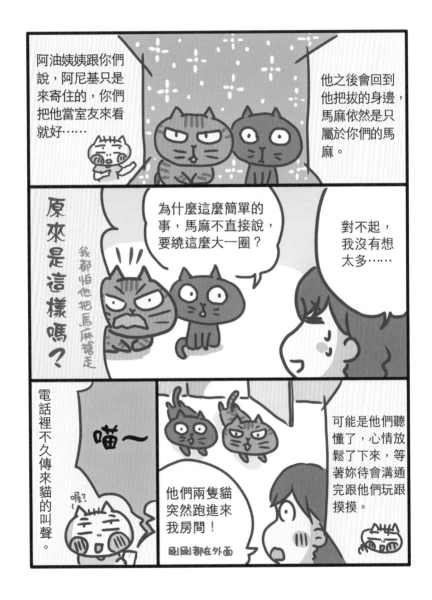

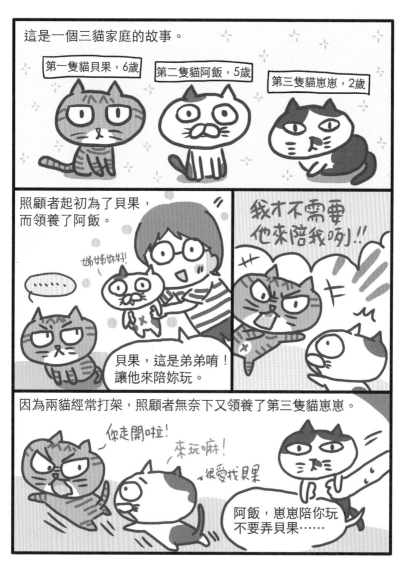

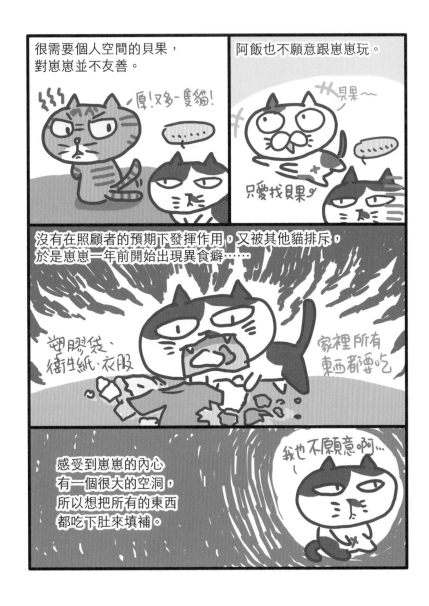

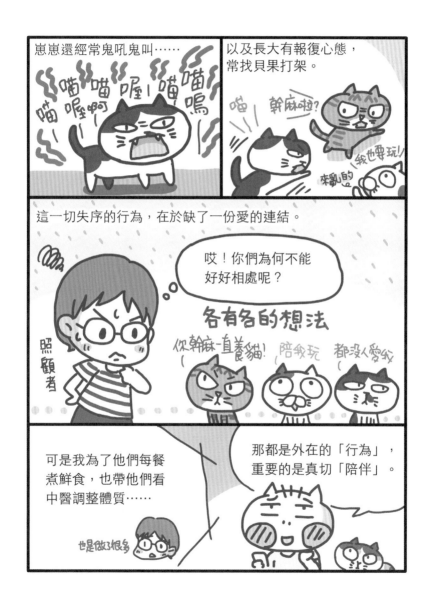

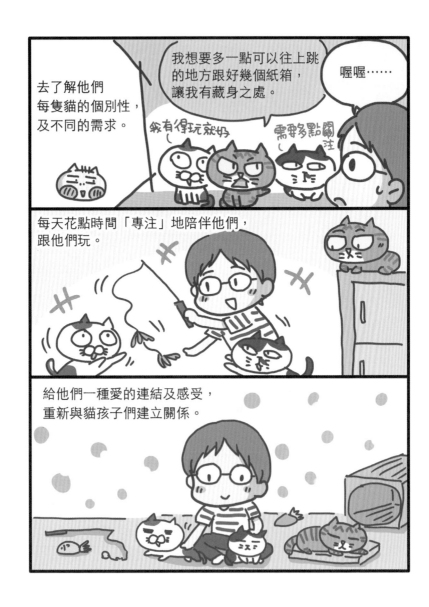

阿油的三言兩語

 每一隻貓都要當作獨立的存在

　　我們常有不願意面對問題真相，另找方法掩蓋事實的慣性，愈蓋問題愈大。身為溝通師的我能做的，就是點出問題所在，並且傳達貓咪的想法，但是要怎麼做，還是看照顧者自己。

　　〈三貓家庭〉個案的照顧者，溝通完一個月後來訊，告訴我這一個月他的轉變，在信裡可以看見他很努力地為貓做改變，也都有把貓的話給聽進去，讓我很感動！

　　以下是照顧者的來信：

　　「『什麼樣的人會養什麼樣的毛小孩』這句話真的沒錯，我後來想想，他們三隻的個性分別代表著我養他們時當下的三種狀態。崽崽正是我這兩年的現狀，溝通後我反思了很久，我給他們很多玩具、跳台、把窗台弄成他們可以吹風、看鳥的地方，為了他們的健康，給他們吃鮮食看中醫調養身體，卻忽略了他們跟我們一樣，最需要的是陪伴。

　　就如同阿油所說的，像我們一般的父母親，給了很多外在照顧，卻不懂孩子內心真正的需求。我學著開始陪他們，他們來撒嬌、討摸、討玩的時候，會放下手上的事情陪他們。當然我們的狀況累積很久了，不可能在一個月內就完全好起來，但我相信有開始改變相處的模式就會愈來愈好。

　　我們現在每天會有一起玩耍的時間，一隻跟我玩另外兩隻旁邊看，然後輪流跟我玩。崽崽鬼吼鬼叫的次數漸漸少了，貝果跟崽崽互相挑釁的次數也少了，雖然偶爾還是會偷襲對方，但我叫他們，他們也會停下或者走開，我相信這都是好的改善，也會慢慢地更好的。」

　　經常會遇到照顧者問動物夥伴要不要再養一隻來陪伴，但其實問他們之外，照顧者也要好好問自己，是否有那個能力／空間再養？多一隻其實是需要更多心力來給予，陪伴是不能少的。

Chapter 04

人類與毛孩
的協調

環境改變會引發毛孩的不安，
耐心溝通是主人重要的課題。

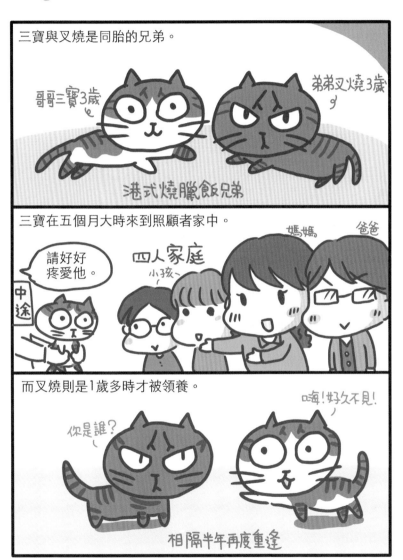

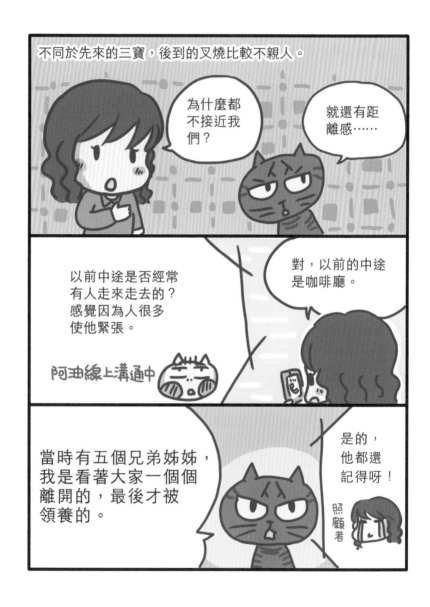

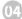

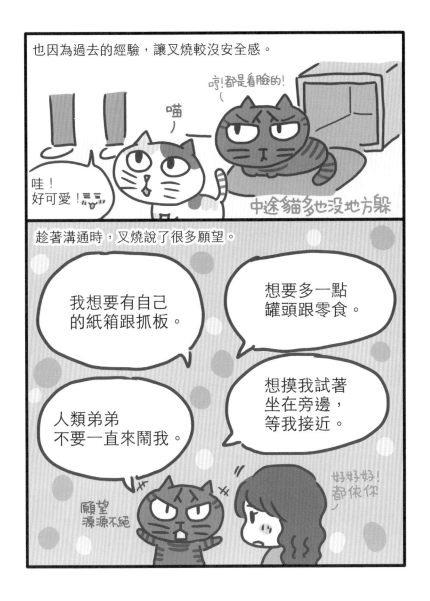

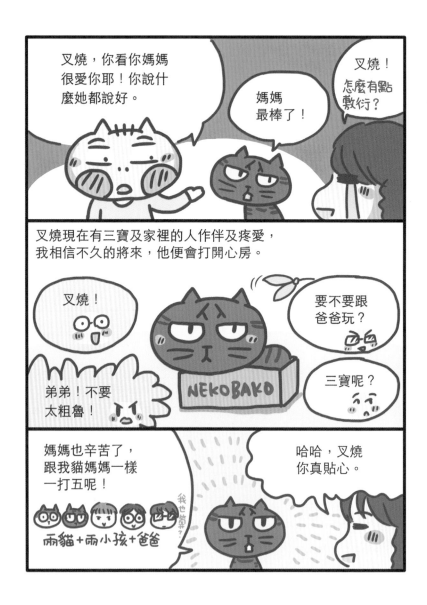

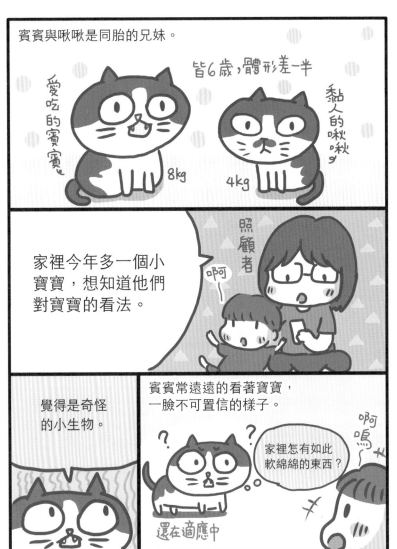

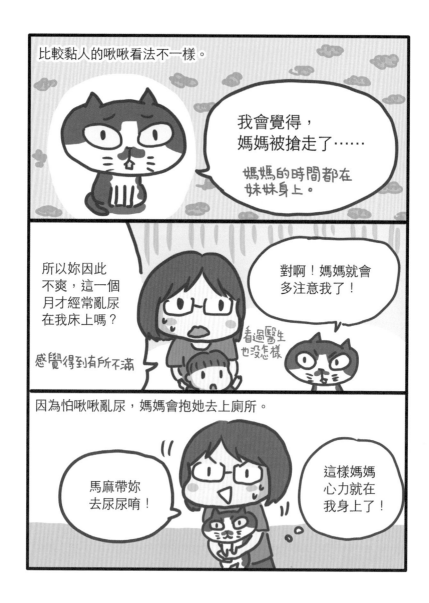

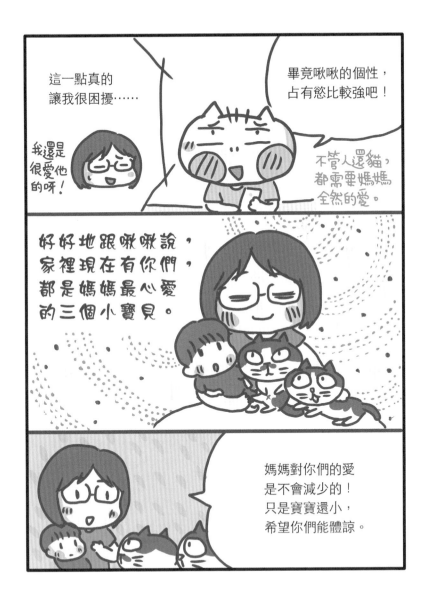

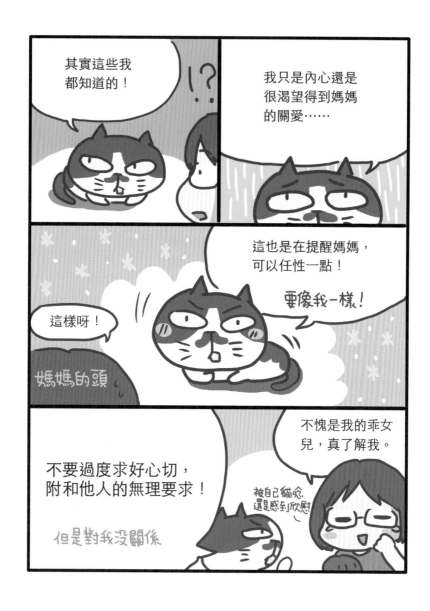

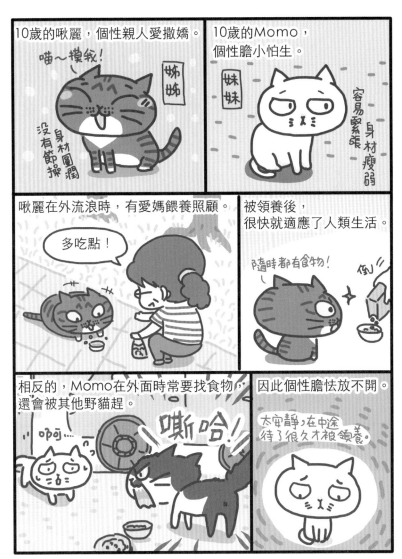

10歲的啾麗，個性親人愛撒嬌。

喵～摸我！

姊姊

身材圓潤 沒有節操

10歲的Momo，
個性膽小怕生。

妹妹

容易緊張 身材瘦弱

啾麗在外流浪時，有愛媽餵養照顧。

多吃點！

被領養後，
很快就適應了人類生活。

隨時都有食物！

倒

相反的，Momo在外面時常要找食物，
還會被其他野貓趕。

呵呵……

嘶哈！

因此個性膽怯放不開。

太安靜，在中途
待了很久才被領養。

83

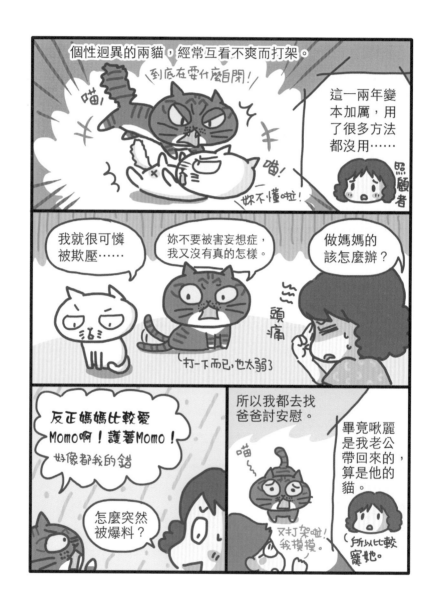

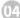

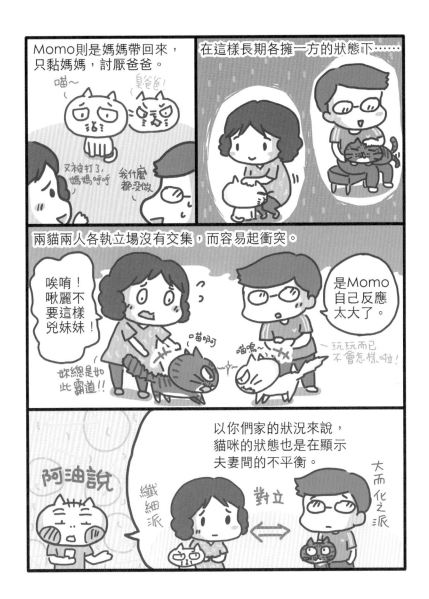

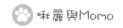

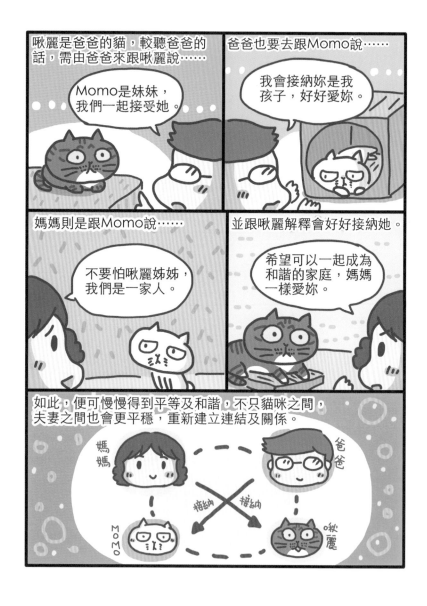

摸摸

14歲的公貓，摸摸。

摸摸經常舔肚子到沒毛。

有看醫生
但時好時壞

還常常躲到外婆的房間
足不出戶。

為什麼不
來客廳？

不要管我！

要自閉

他以前很黏我，
不會這樣的……
想知道是否有什麼
壓力或不滿嗎？

照顧者

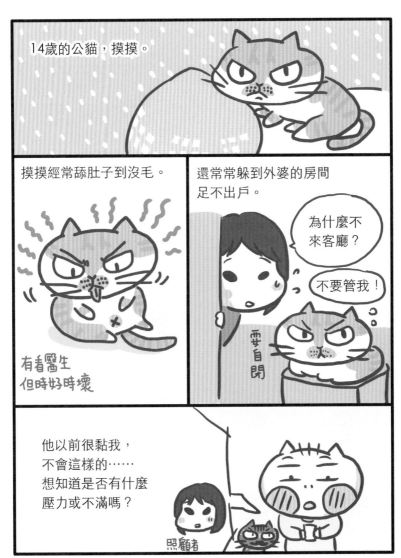

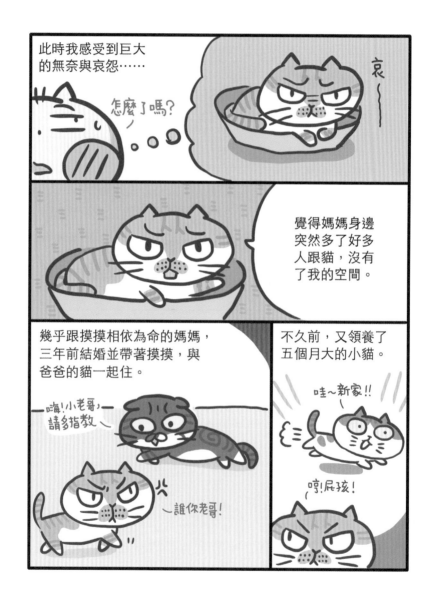

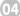

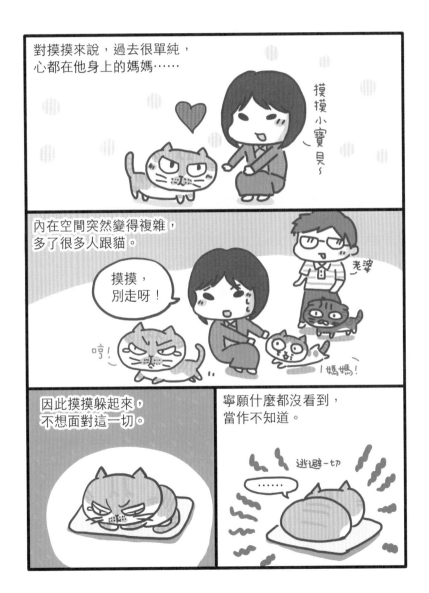

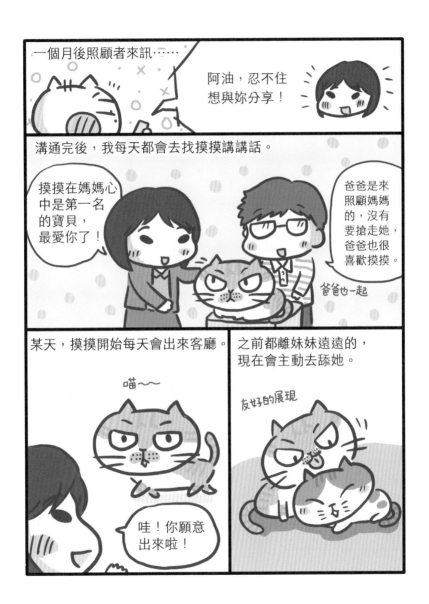

一個月後照顧者來訊······

阿油，忍不住想與妳分享！

溝通完後，我每天都會去找摸摸講講話。

摸摸在媽媽心中是第一名的寶貝，最愛你了！

爸爸是來照顧媽媽的，沒有要搶走她，爸爸也很喜歡摸摸。

爸爸也一起

某天，摸摸開始每天會出來客廳。

喵～～

哇！你願意出來啦！

之前都離妹妹遠遠的，現在會主動去舔她。

友好的展現

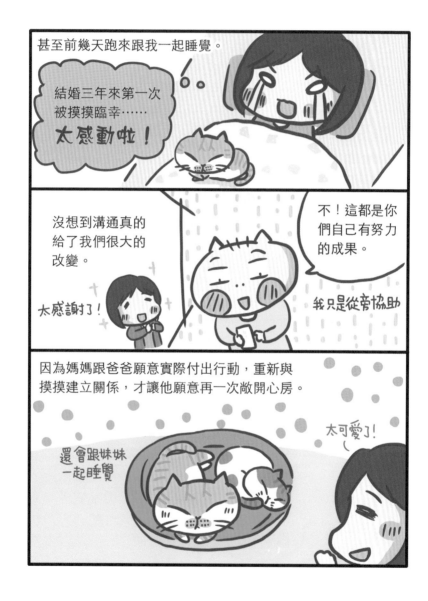

阿油的三言兩語

要懂得先來後到的次序

　　在一個家裡，先來後到的次序很重要，動物夥伴也是一樣，不論後面來的年紀多大，也是要把他排在先來的之後，並且要請他尊重先到的貓，有些貓就算年紀小，甚至第三或第四隻才來到家中，卻莫名其妙的想當老大，而打壞了整個秩序，導致家裡雞犬不寧。

　　此時能夠做的解決方案是——照顧者要好好的跟後來的動物夥伴說：「你是小的，我是大的，家裡的秩序是由我來管，我們才是照顧你們的人，不應該由你們來管理，你好好的當家裡最可愛、開心的寶貝即可。」

　　這麼做是因為，動物夥伴進入到我們的生活之中，也是家中一份子；但無論如何，照顧他們的責任都在我們人類身上，而非任何一隻動物夥伴。我們不能要求比較大的貓咪來幫忙管秩序，也不能讓小的爬上來管家裡的事，那只會造成失序的狀況。

　　而家裡的每一個人，也都要好好接納每一隻來到生活中的動物夥伴，如此才能建立起良好的循環關係。

Chapter 05

狗狗的
單純之心

喜歡與你分享所有的最愛，
因為你就是狗狗的全世界！

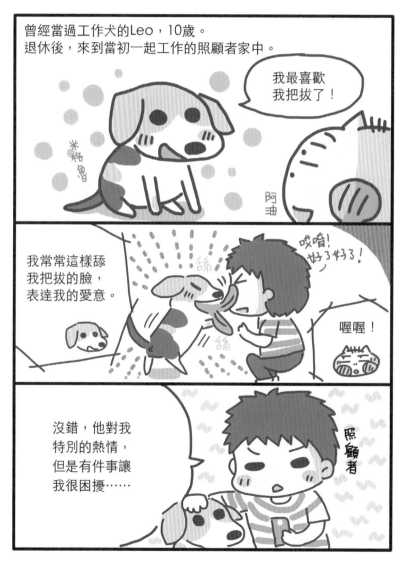

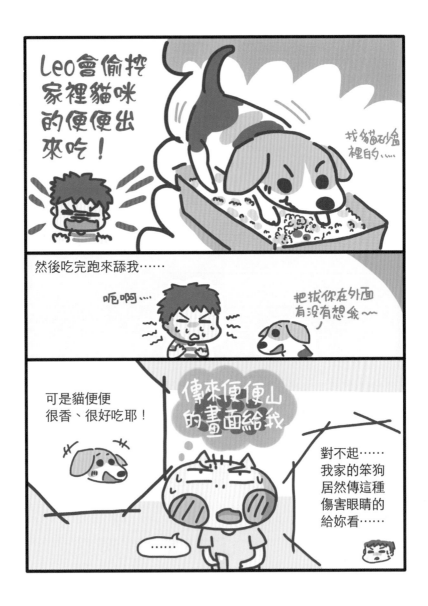

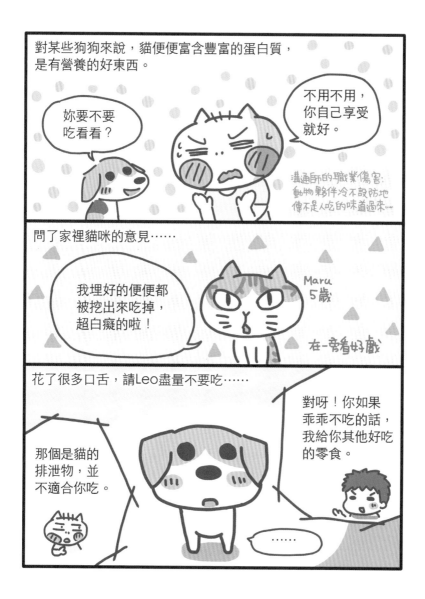

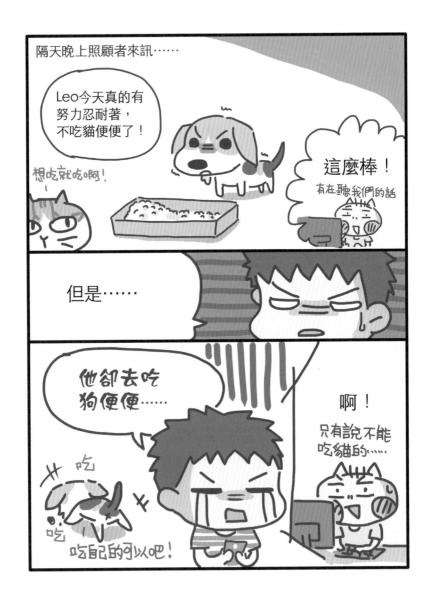

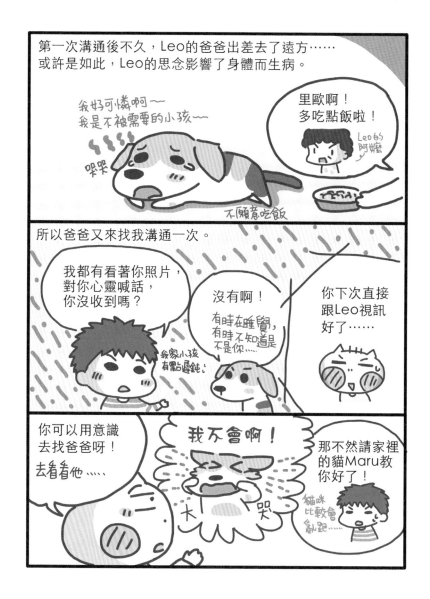

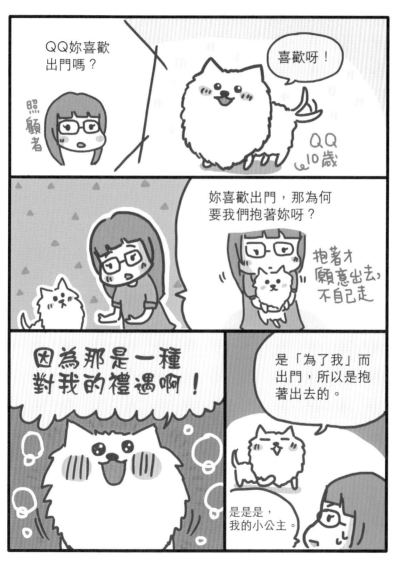

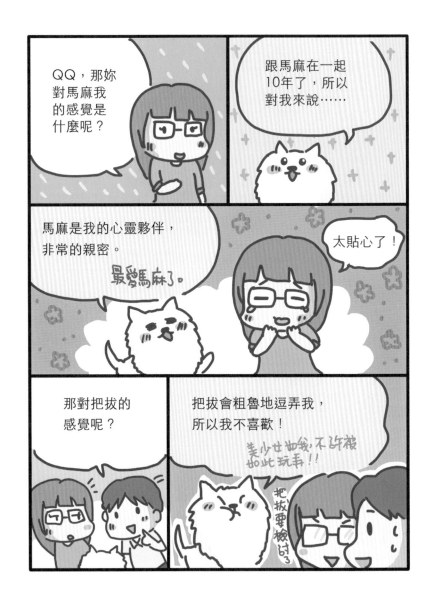

住在香港的Ｂ仔，在某次家人都不在時，
在家裡的每一處尿一點點，亂尿尿。

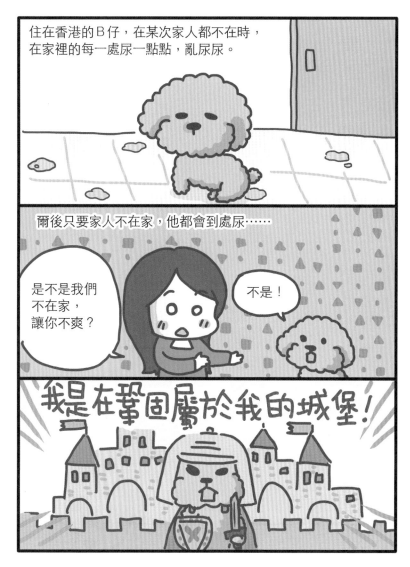

爾後只要家人不在家，他都會到處尿……

是不是我們
不在家，
讓你不爽？

不是！

我是在鞏固屬於我的城堡！

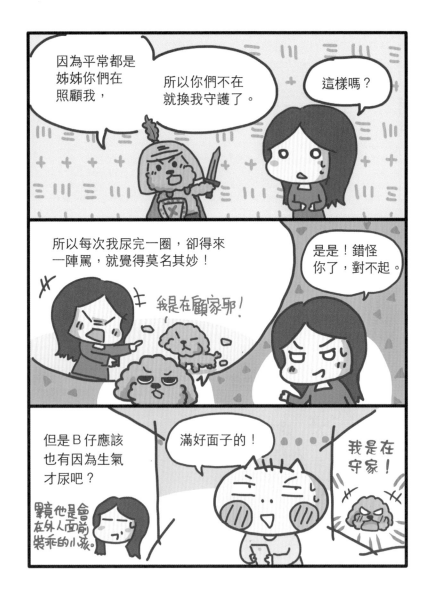

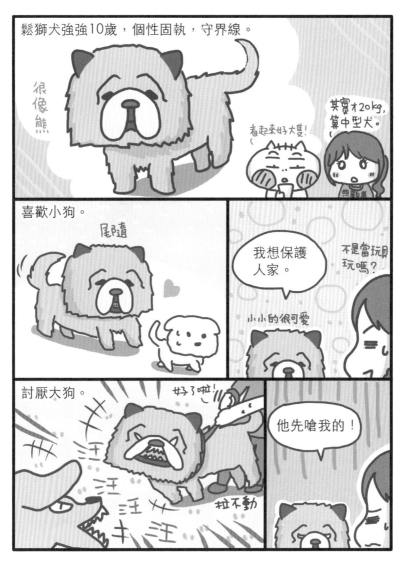

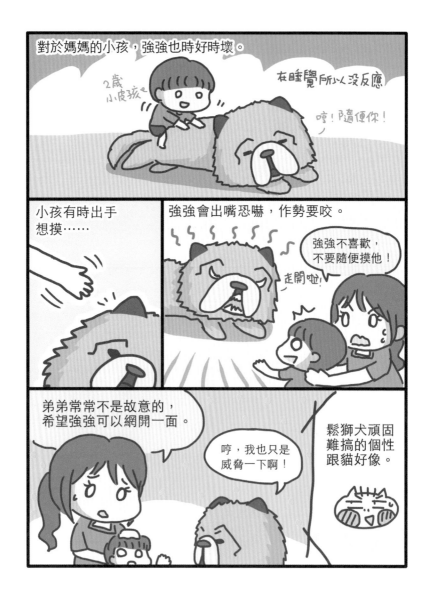

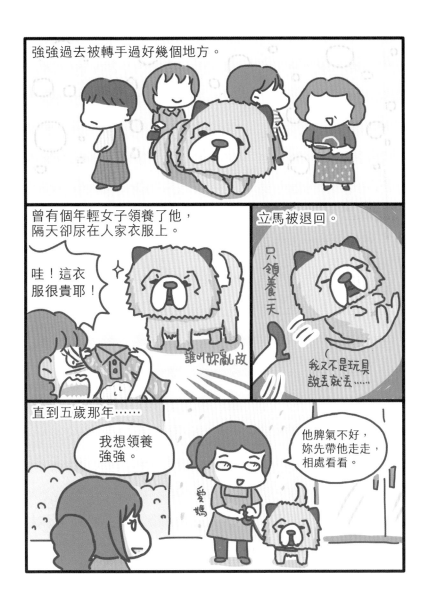

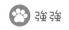

阿油的三言兩語

狗狗有著最純潔的愛

　　狗狗非常單純，他們的一切所思所想幾乎跟著照顧者走，不太會有太多的考量，只要照顧者有好好地為他所做，他們幾乎都很開心、高興，不會有什麼過多的抱怨或不滿。

　　但也因為如此，我們容易忽略狗狗的需求，最常見的就是狗狗常叫來叫去，或是好動不已而讓照顧者困擾。結果發現，問題在活動空間不足，沒有好好帶他們出去散步所導致。

　　尤其是小狗，就算小型犬也是需要多多帶出去散步，才能減少許多他們的焦慮感。

　　另外關於「意識」跑出去，我後來發現到，與其說是他們意識跑來找我們，更應該說，因為動物夥伴的身體敏銳，能從我們身上的氣味或是因著環境而能有所察覺，不受空間限制。而狗本身只看「當下」，所以沒有貓的靈敏程度，但也不表示他們就是遲鈍，他們只是比較喜歡照顧者真實地在身邊陪伴。

Chapter 06

兔子烏龜
刺蝟

傾聽各種動物們的心聲，
學習不同視角的生命哲學。

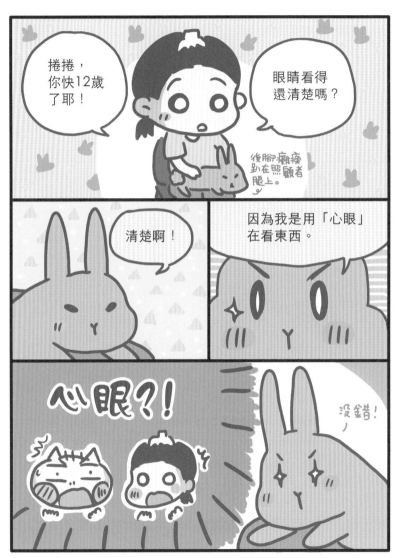

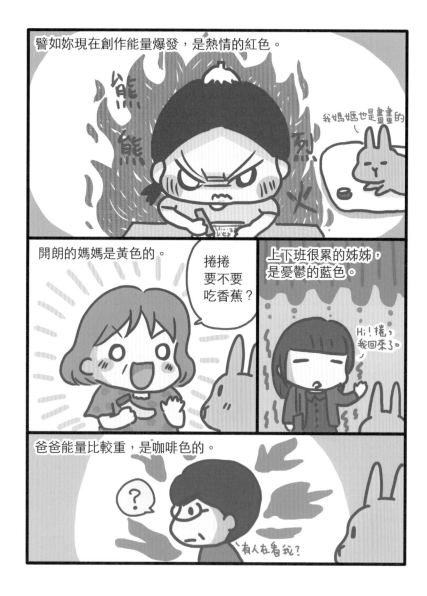

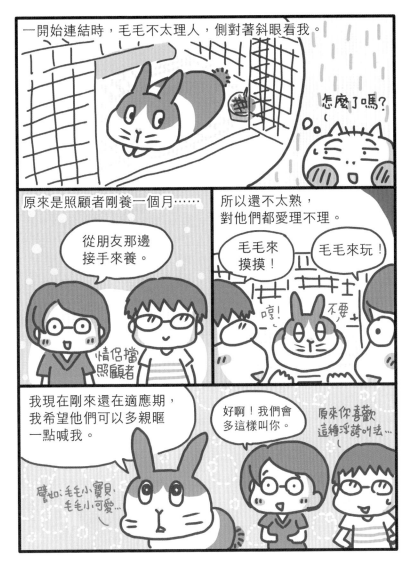

一開始連結時，毛毛不太理人，側對著斜眼看我。

怎麼了嗎？

原來是照顧者剛養一個月……

從朋友那邊接手來養。

情侶擋照顧者

所以還不太熟，對他們都愛理不理。

毛毛來摸摸！

毛毛來玩！

哼！

不要

我現在剛來還在適應期，我希望他們可以多親暱一點喊我。

譬如：毛毛小寶貝、毛毛小可愛…

好啊！我們會多這樣叫你。

原來你喜歡這種浮誇叫法…

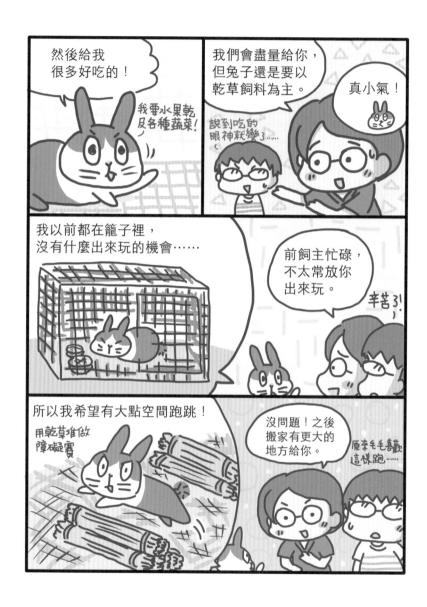

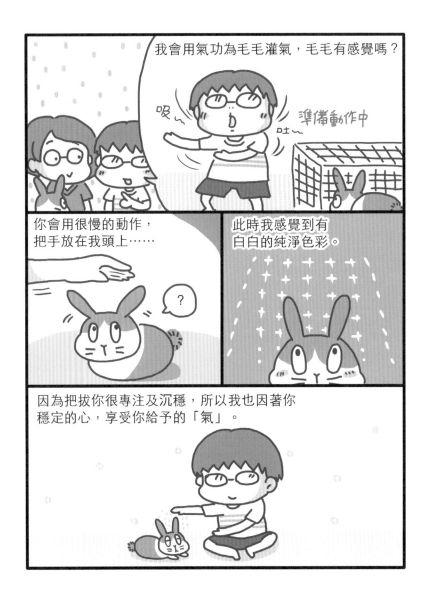

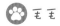

品種為巴西龜的龜龜，實際年齡不詳。

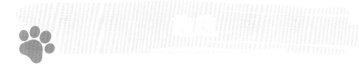

照片看起來在笑耶！

在照顧者工作處擺放了六年沒人管，不忍心的
照顧者把他救援回家養。

照顧者

來我家吧！

為了龜龜，買了很多青菜
給他吃。

豐盛的沙拉盤

聞聞

但是他都不愛，
讓照顧者很苦惱。

我不要！

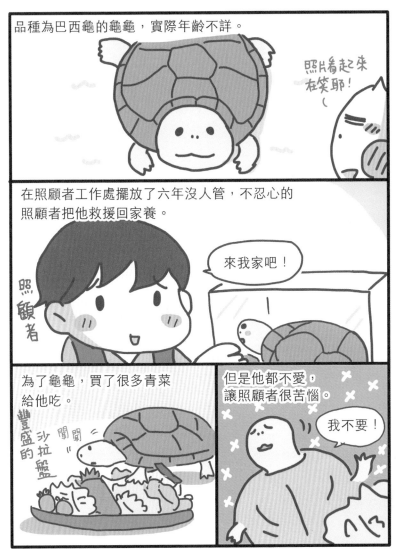

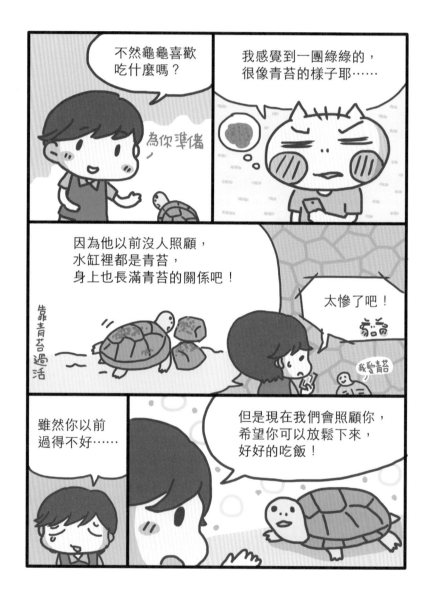

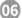

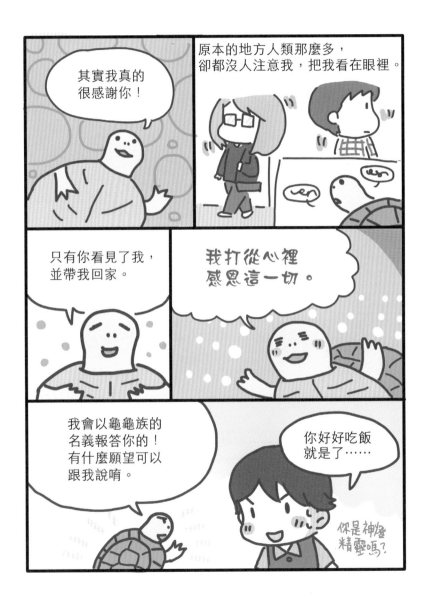

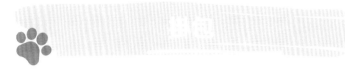

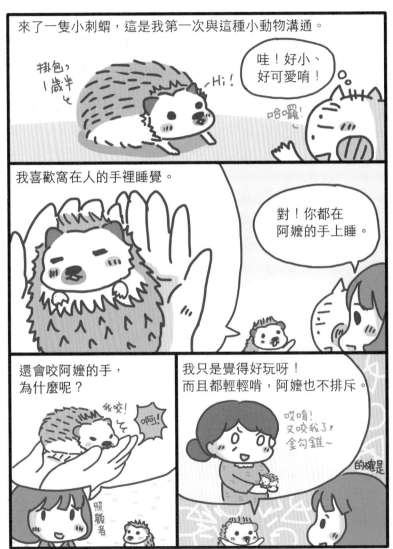

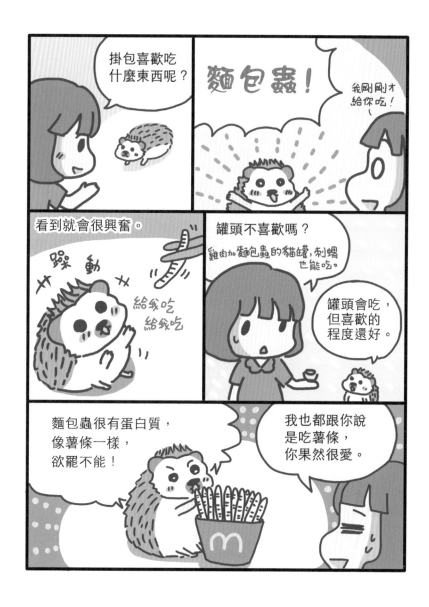

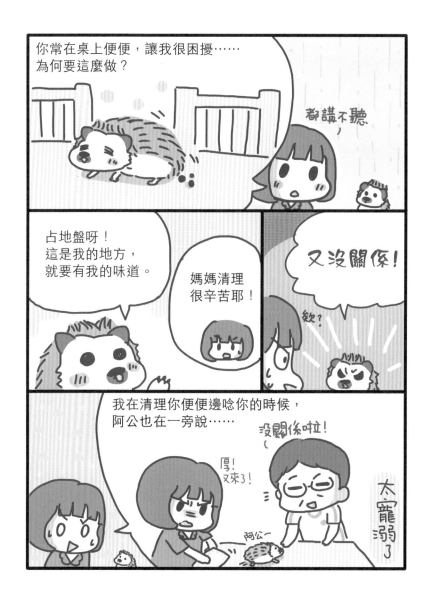

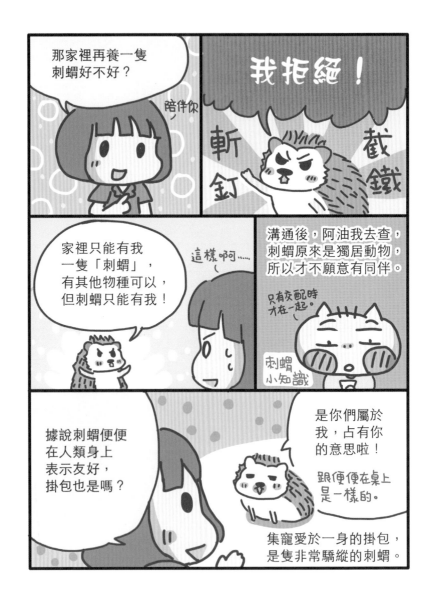

阿油的三言兩語

每一個生命都是特別的

在我的溝通生涯中，最常來的是貓跟狗，其他物種偏少，但都有個大略的感受——兔子的自我意識較高，倉鼠講話如子彈較快且非常怕貓，鳥類則愛好自由。

本章的小刺蝟，溝通結束後照顧者問我，覺得掛包語氣如何？好溝通嗎？話多嗎？我想了想，他滿好溝通的，給我很多畫面，話不到多但都很好懂，跟以前溝通過更小40克的小倉鼠相比，刺蝟的情感要複雜一點，倉鼠的感覺比較單一、單線條。

我想，這是因為照顧者一家非常寵愛他，所以掛包很能表達跟給我畫面，都是很直接單純的。

在一個情感很豐富、環境開放、自由的地方生活，因而開啟了小刺蝟豐富、敏銳的感受性，這點讓我滿驚豔的。只要我們願意好好地感受他們，與之相處，小小的動物也能給人那麼多的愛與感受。

Chapter 07

最後的日子
只想好好跟你在一起

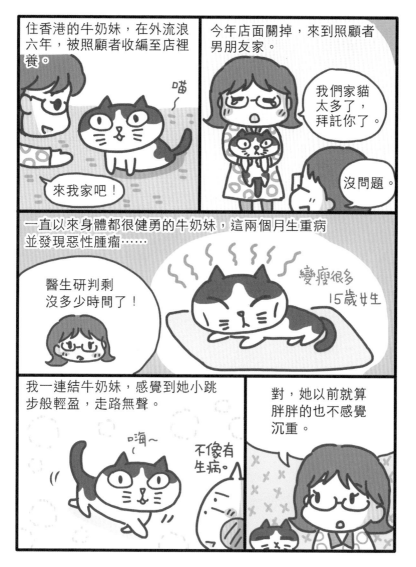

住香港的牛奶妹，在外流浪六年，被照顧者收編至店裡養。

喵～

來我家吧！

今年店面關掉，來到照顧者男朋友家。

我們家貓太多了，拜託你了。

沒問題。

一直以來身體都很健勇的牛奶妹，這兩個月生重病並發現惡性腫瘤……

醫生研判剩沒多少時間了！

變瘦很多

15歲女生

我一連結牛奶妹，感覺到她小跳步般輕盈，走路無聲。

嗨～

不像有生病

對，她以前就算胖胖的也不感覺沉重。

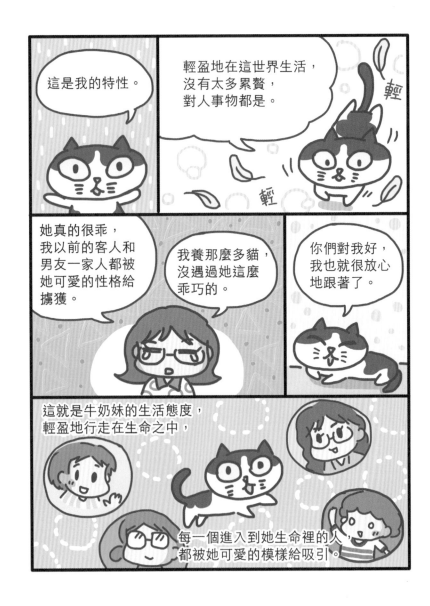

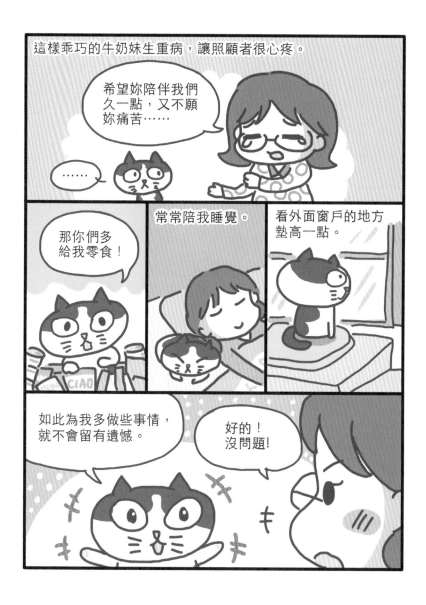

這樣乖巧的牛奶妹生重病，讓照顧者很心疼。

希望妳陪伴我們久一點，又不願妳痛苦……

……

那你們多給我零食！

常常陪我睡覺。

看外面窗戶的地方墊高一點。

如此為我多做些事情，就不會留有遺憾。

好的！沒問題！

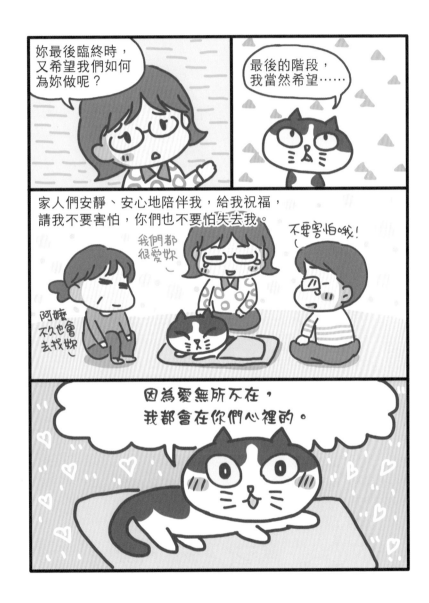

胖福，過去在外流浪很久。

約十多歲男生

在外胖胖的

因為生病，才被愛媽帶到獸醫院。

等待領養及休養就住了半年。

一年前，照顧者夫妻領養了他。

溫暖熱鬧的一家人

家裡另有媽媽養的烏龜。

後來領養的弟弟「肥仔」。

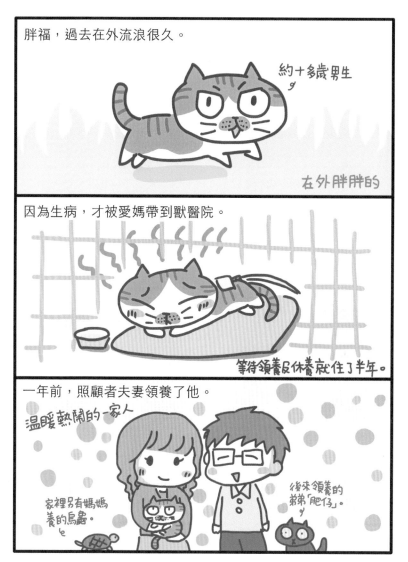

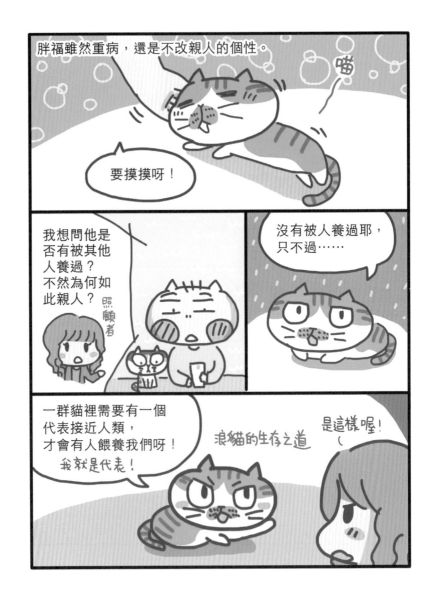

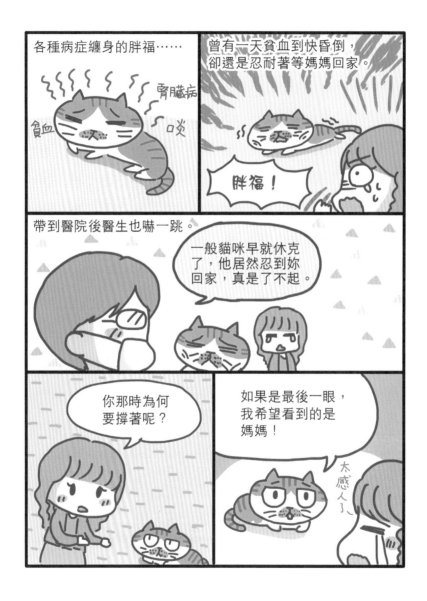

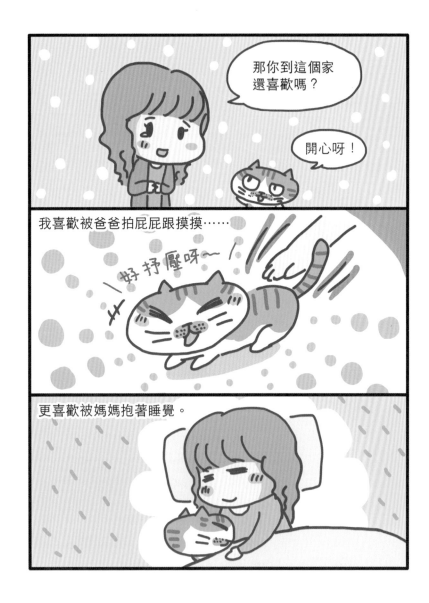

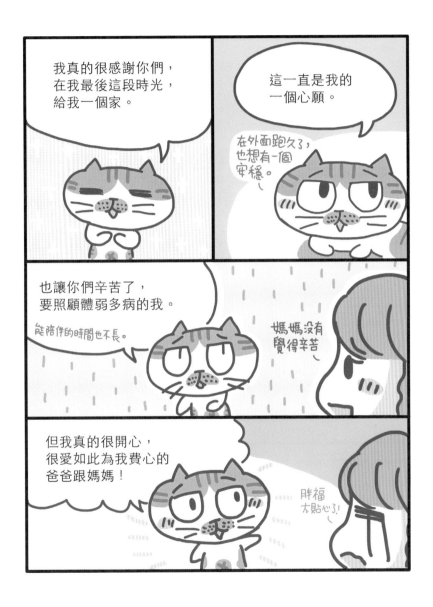

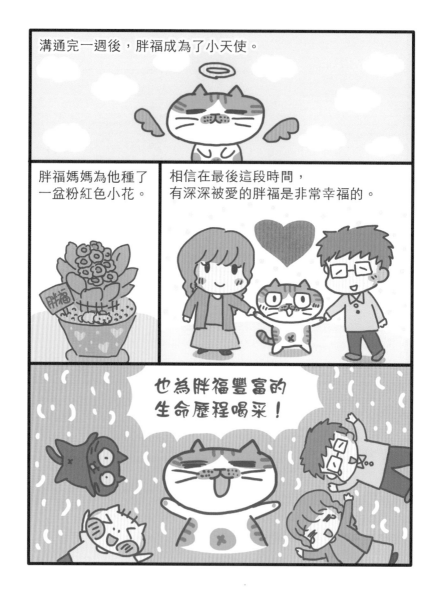

溝通完一週後，胖福成為了小天使。

胖福媽媽為他種了一盆粉紅色小花。

相信在最後這段時間，有深深被愛的胖福是非常幸福的。

也為胖福豐富的生命歷程喝采！

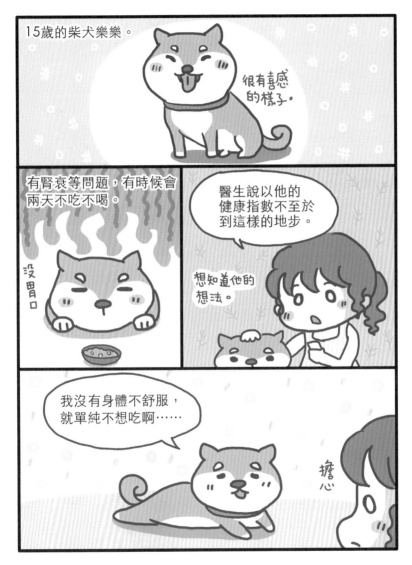

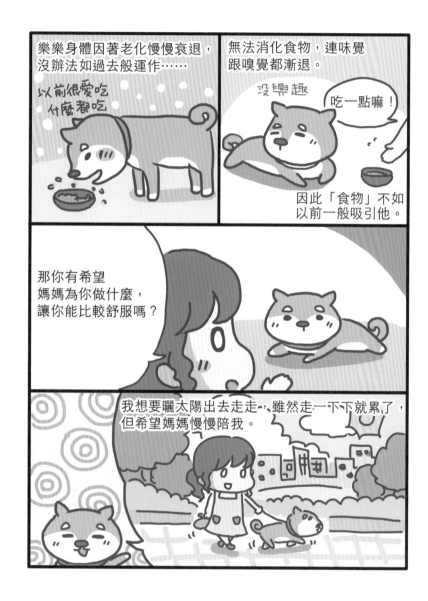

樂樂身體因著老化慢慢衰退，沒辦法如過去般運作……

以前很愛吃
什麼都吃

無法消化食物，連味覺跟嗅覺都漸退。

沒興趣

吃一點嘛！

因此「食物」不如以前一般吸引他。

那你有希望
媽媽為你做什麼，
讓你能比較舒服嗎？

我想要曬太陽出去走走，雖然走一下下就累了，但希望媽媽慢慢陪我。

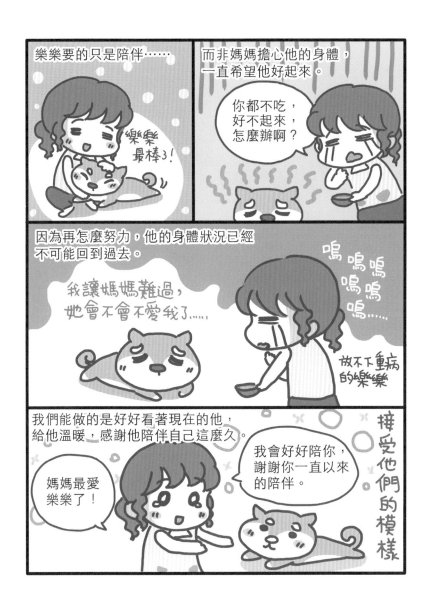

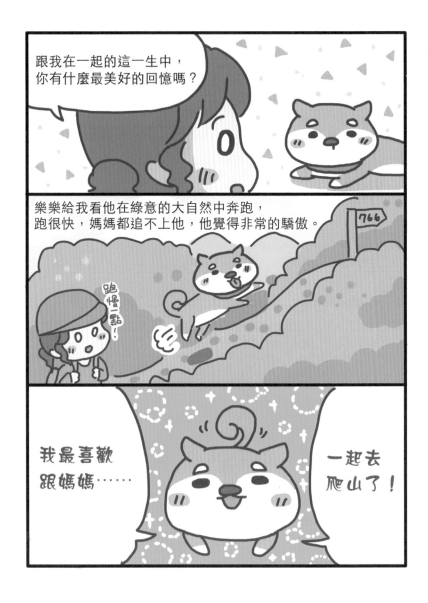

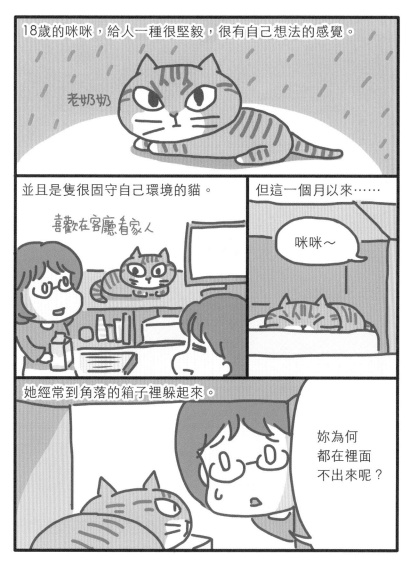

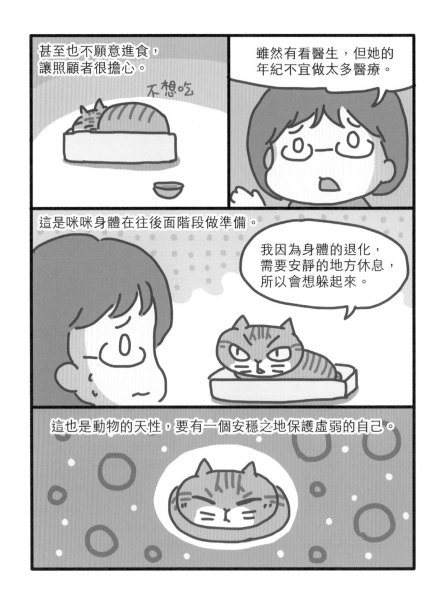

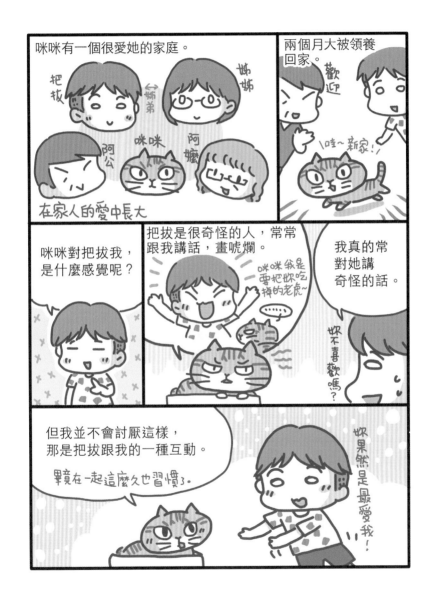

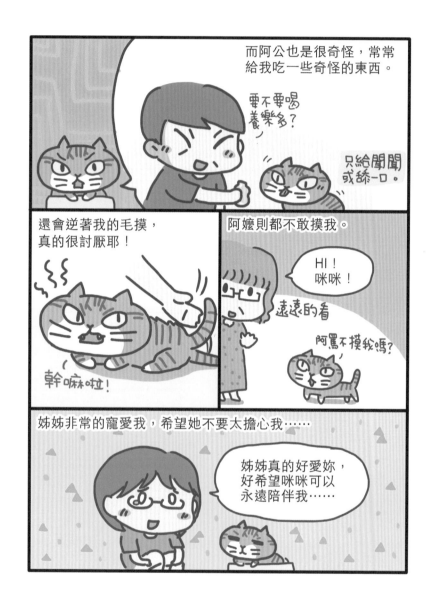

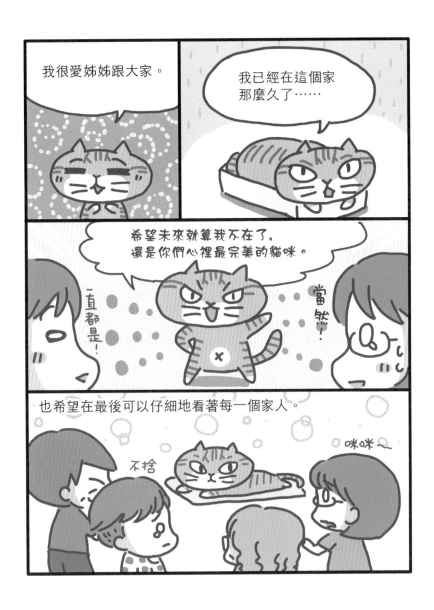

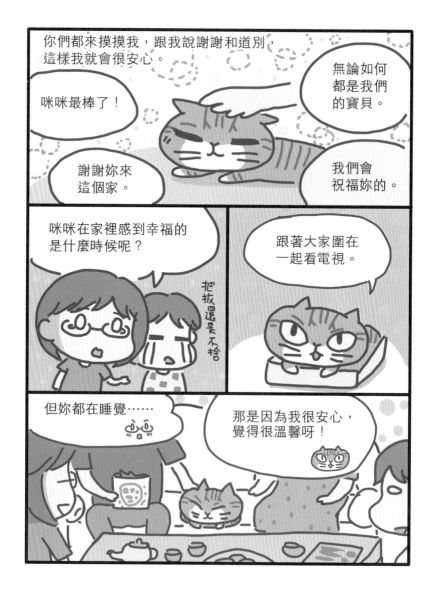

阿油的三言兩語

最後的日子請好好與動物夥伴在一起

　　曾經有隻重病的老狗狗，照顧者非常焦慮，希望狗狗在接下來的治療中「努力、加油」，不斷地跟狗狗說，希望他有信心與治療戰鬥。

　　狗狗說他最想看到快樂的媽媽，也希望媽媽不要太為他擔心，因為他一直都很努力、很努力。我回覆照顧者，不要把治病當戰鬥，最重要的是要接受他現在就是生病的樣子，無論未來是否會好轉，都要知道他都是你最棒的狗狗。而我們其實也該開始做心理準備，知道他可能沒多少時間了，好好地與他一起度過剩下的日子。

　　照顧者聽完大哭著說：「但我就希望他再多陪我幾年——。」面對要面臨動物夥伴臨終重病的案例時，困難的點總是在照顧者的執著。

　　當我們一直想要給動物夥伴在治療上正向的努力和加油，或是焦慮在他的病情上時，其實是我們無法真正地面對他目前生病的狀態，我們會很「害怕」他們生病的樣子，而轉移注意力。

　　會難過是正常的，哭是在釋放情緒，要先讓自己面對這樣的悲傷，然後好好地深呼吸，放鬆自己的身體，知道自己有悲傷的情緒，用深呼吸去穩定好自己的難過和害怕後，再放鬆地去摸動物夥伴，好好地看著他們及陪伴他們，就不會一直焦慮在「生病」上而放不下。

　　如此才能真正地面對他們，有勇氣去陪伴他們到最後一天，讓雙方都能在圓滿的狀態下，彼此告別及祝福這段美好的緣份。

如何與自家的動物夥伴更親近

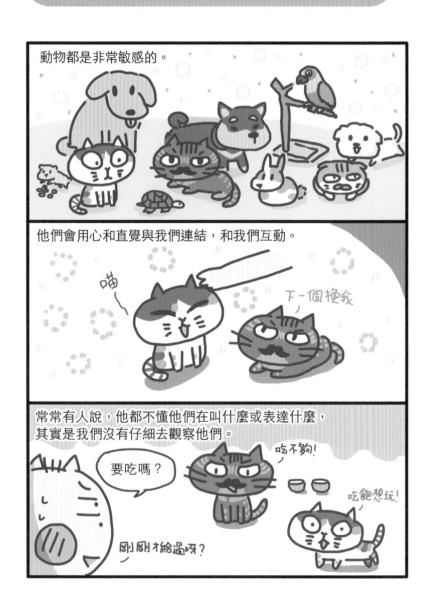

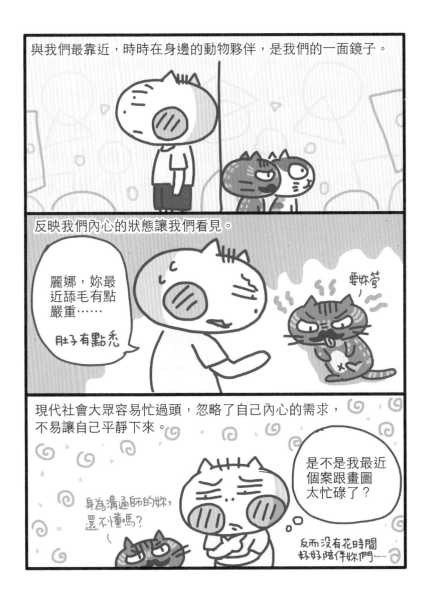

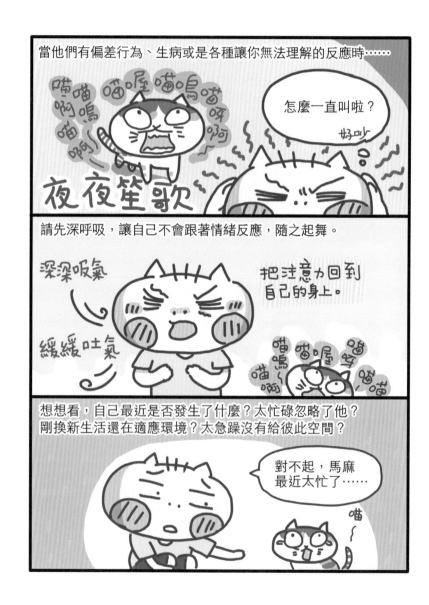

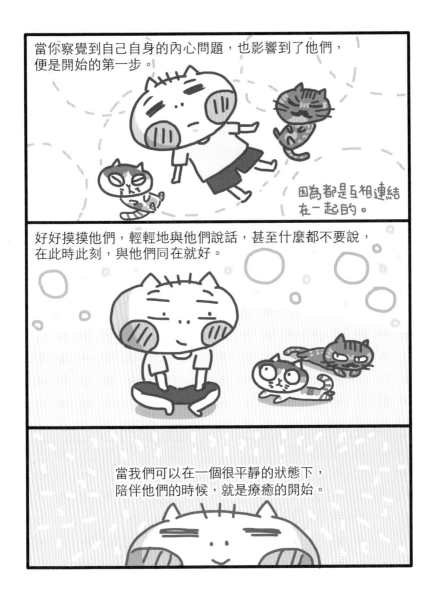

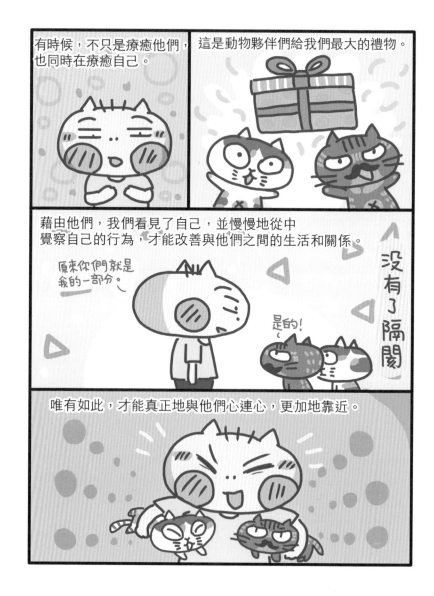

後記

　　2014年我領養了安潔與麗娜，當時只為了有個陪伴，以及充實的生活當作漫畫題材，怎麼樣也沒想過自己會在多年後，除了依舊在畫圖，卻多了一個不同的職稱「動物溝通師」。

　　剛開始時只覺得新鮮有趣，一旦深入下去，會發現人的複雜情感再再影響著他們，也就讓動物溝通變得並不單純，這之中很多微妙的關係顯現都是在考驗著溝通師，是否有能力去解決或是看見。

　　我很幸運，除了有兩貓陪伴，還有家人的支持，尤其是我家的老媽，她本身是很有經驗的心理諮商師，對人的了解非常透澈，每一次我有個案上的卡點與不理解，老媽就像是身後的導師一般引導我，或給我其他面向的協助。

　　動物溝通更深入來看更像是親子諮商，毛小孩與照顧者之間如何互相理解，或是卡住的地方在哪裡，都是我們身為溝通師要去學習的。

　　藉由每一次的紀錄以及漫畫畫出來，除了讓大家理解我在做的事情外，也是在自我學習。我還不是個成熟的溝通師，但在這條路上持續學習著，並期望可以協助更多的動物夥伴與照顧者，彼此能更和諧地在這個世界上行走。

2020年 阿油

阿油的 動物溝通 日記

動物心內話 大公開!!

作　　　者	阿油	
編　　　輯	蔡玟俞、藍勻廷	
校　　　對	蔡玟俞、阿油	
美 術 設 計	陳玟諭	

發 行 人	程顯灝
總 編 輯	呂增娣
資 深 編 輯	吳雅芳
編　　　輯	藍勻廷、黃子瑜
美 術 主 編	劉錦堂
行 銷 總 監	呂增慧
資 深 行 銷	吳孟蓉

發 行 部	侯莉莉
財 務 部	許麗娟、陳美齡
印 務	許丁財
出 版 者	四塊玉文創有限公司

總 代 理	三友圖書有限公司
地　　　址	106 台北市安和路 2 段 213 號 4 樓
電　　　話	(02) 2377-4155
傳　　　真	(02) 2377-4355
E - m a i l	service@sanyau.com.tw
郵 政 劃 撥	05844889 三友圖書有限公司

總 經 銷	大和書報圖書股份有限公司
地　　　址	新北市新莊區五工五路 2 號
電　　　話	(02) 8990-2588
傳　　　真	(02) 2299-7900

製 版 印 刷	卡樂彩色製版印刷有限公司
初　　　版	2021 年 01 月
定　　　價	新台幣 300 元
I S B N	978-986-5510-49-7 (平裝)

指導單位

http://www.ju-zi.com.tw

三友圖書
友直 友諒 友多聞